**HANGJIA
DAINIXUAN** 行家带你选

金 器

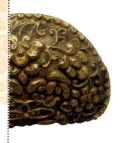

姚江波 ／ 著

中国林业出版社

图书在版编目(CIP)数据

金器 / 姚江波著. - 北京：中国林业出版社，2019.6
（行家带你选）
ISBN 978-7-5038-9979-9

Ⅰ.①金… Ⅱ.①姚… Ⅲ.①金银器（考古）-鉴定-中国 Ⅳ.① K876.434

中国版本图书馆 CIP 数据核字 (2019) 第 047389 号

策划编辑　徐小英
责任编辑　李　伟
美术编辑　赵　芳　刘媚娜

出　　版	中国林业出版社(100009 北京西城区刘海胡同7号) http://www.forestry.gov.cn/lycb.html E-mail:forestbook@163.com　电话：(010)83143515
发　　行	中国林业出版社
设计制作	北京捷艺轩彩印制版技术有限公司
印　　刷	北京中科印刷有限公司
版　　次	2019 年 6 月第 1 版
印　　次	2019 年 6 月第 1 次
开　　本	185mm×245mm
字　　数	152 千字（插图约 340 幅）
印　　张	9
定　　价	60.00 元

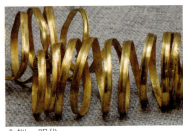

金钏·明代

金链子

金条（三维复原色彩图）·明代

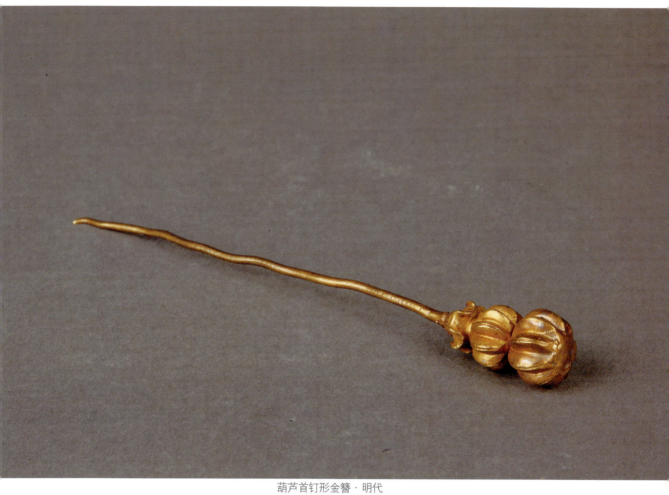

葫芦首钉形金簪·明代

◎ 前　言

　　金器是指用黄金制作而成的器皿，黄金是财富的象征，具有储值和投资的重要功能，在历史上曾经有过货币、饰品、镶嵌、餐具、酒器、明器等众多的功能，历来人们对其趋之若鹜，是驱动人类社会发展的动力源泉之一。一件金器的价值不能仅仅用称重的克数来判断，作为金器，人们赋予了其更多的价值，如古代金器可以反映出当时经济的状况，复原古代上层社会人们生活的点点滴滴，具有很高的历史研究价值；同时也具有很高的艺术价值。金器选料考究，纹饰精美，线条流畅，凝重严谨，造型隽永，雕刻凝炼，可以说件件都是艺术品，具有较高的艺术价值。另外，在研究价值和艺术价值的基础上，古代金器自然具有了很高的经济价值。中国在商周社会就产生了金器，在一些商周大墓当中都出现了金器，件件精美绝伦，但为数不多，这主要是当时的开采能力有限，对于古人而言，黄金的开采及冶炼十分艰难。黄金在人类社会中的作用不可或缺，金器产生之后就不断发展，秦汉以降，直至明清，产生了众多的金器造型，如金壶、金杯、金币、金箔、金条、金碗、金盘、金碟、金簪、金镯、金香囊、金荷包、金项链、金吊坠、金戒指、金耳钉、金耳环、金葫芦等，犹如灿烂星河，群星璀璨，但也有相当多的古代金器没有大规模地流行，或者流行时间比较短，只是在历史上"昙花一现"，很快就消失了，如王冠的流行，基本上只是贯穿于封建社会；但有些金器的流行时间很长，如金币开始于秦国的上币，汉唐以降，发展迅猛，直至今天在我们的收藏市场上还大量有见；总之，金器在中国流行很广，几乎贯穿了整个中国古代史的全过程，成为帝王将相、市井百姓都在使用着的器皿，因此，中国古代金器的总量较大。特别是在当代工业化社会，机器开

金狮子·明代

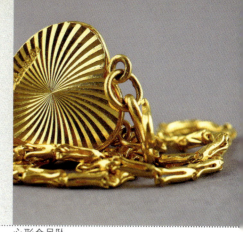

心形金吊坠

采黄金的能力是古代社会所不能比拟的，金器的数量大幅度提高，可以用成千上万来形容，金器世俗化的程度进一步加深，成为人们日常生活当中常见的饰品和用具。

　　古代金器虽然离我们远去，但人们对它的记忆是深刻的，这一点反应在收藏市场之上，历代金器都受到了人们的热捧，各种古代金器在市场上都有交易，当代金器更是以成千上万的规模出现在人们的日常生活当中，金器已成为各种饰品当中数量最多的品类之一，所以从客观上看，收藏到古代和当代金器的可能性都比较大。但古代金器不同时期工艺差别比较大，商周金器造型简单，金的纯度也有限，而唐宋金器则是工艺异常繁复，金器的纯度有了大的提高，因此早期金器的作伪技术含量较低，这也注定了各种各样的伪器频出，成为市场上的鸡肋，高仿品与低仿品同在，鱼龙混杂，真伪难辨，中国古代金器的鉴定成为一大难题；即使是当代金器，在纯度上有时也有问题，同样需要鉴定；而本书从文物鉴定角度出发，力求将错综复杂的问题简单化，以造型、纹饰、成色、色彩、厚薄、风格、铸造等鉴定要素为切入点，具体而细微地指导收藏爱好者由一件金器的细部去鉴别金器之真假、评估金器之价值，力求做到使藏友读后由外行变为内行，真正领悟收藏，从收藏中受益。以上是本书所要坚持的，但一种信念再强烈，也不免会有缺陷，希望不妥之处，大家给予无私的批评和帮助。

姚江波

2019 年 5 月

◎ 目 录

纯金执壶（三维复原色彩图）

菱形花卉金碗（三维复原色彩图）

几何纹金珠（三维复原色彩图）

前 言 /4

第一章 质地鉴定 /1

 第一节 概 述 /1
 一、纯 金 /1
 二、K 金 /2

 第二节 质地鉴定 /3
 一、硬 度 /3
 二、密 度 /3
 三、牙 咬 /4
 四、柔 韧 /4
 五、凹 痕 /6
 六、划 痕 /6
 七、声 音 /6
 八、弯 曲 /7
 九、跳 动 /7
 十、色 彩 /7
 十一、手 感 /8
 十二、光 泽 /9
 十三、火 烧 /10
 十四、化学法 /10
 十五、锈 蚀 /11
 十六、精致程度 /12
 十七、仪器鉴定 /13
 十八、辨伪方法 /13

第二章 金器鉴定 /14

 第一节 特征鉴定 /14
 一、出土位置 /14
 二、件数特征 /18
 三、克数特征 /29
 四、色彩特征 /35

 第二节 工艺鉴定 /36
 一、纹 饰 /36
 二、做 工 /44
 三、铭 文 /51
 四、手 感 /55
 五、完 残 /56
 六、功 能 /59

第三章 造型鉴定 /64

 第一节 器型鉴定 /64
 第二节 造型特征 /72
 一、圆片形 /72
 二、圆 形 /73
 三、筒 形 /75
 四、半环形 /76
 五、椭圆形 /76
 六、扁钟形 /79
 七、三角形 /79
 八、环 形 /80
 九、纺轮形 /82
 十、圆条形 /82
 十一、鱼龙形 /84

金镯（三维复原色彩图）·明代

花纹金碗（三维复原色彩图）

金吊坠

十二、拱顶形 / 84	三十、虎头形 / 97
十三、鼓　形 / 84	三十一、叉　形 / 97
十四、梭　形 / 85	三十二、牛头形 / 97
十五、灯笼形 / 85	三十三、弓　形 / 99
十六、心　形 / 87	三十四、柳叶形 / 99
十七、镞　形 / 88	三十五、方　形 / 100
十八、长方形 / 88	三十六、敞口形 / 100
十九、管　形 / 90	
二十、葫芦形 / 90	
二十一、"山"形 / 92	
二十二、长条形 / 92	
二十三、枣核形 / 93	
二十四、钟　形 / 93	
二十五、球　形 / 94	
二十六、桃叶形 / 95	
二十七、正方形 / 95	
二十八、船　形 / 95	
二十九、圆弧形 / 95	

第四章　识市场 / 102
第一节　逛市场 / 102
一、国有文物商店 / 102
二、大中型古玩市场 / 106
三、自发形成的古玩市场 / 108
四、大型商场 / 110
五、大型展会 / 112
六、网上淘宝 / 114
七、拍卖行 / 116
八、典当行 / 118

第二节　评价格 / 120
一、市场参考价 / 120
二、砍价技巧 / 122
第三节　懂保养 / 124
一、清　洗 / 124
二、修　复 / 126
三、锈　蚀 / 126
四、日常维护 / 127
第四节　市场趋势 / 128
一、价值判断 / 128
二、保值与升值 / 131

参考文献 / 135

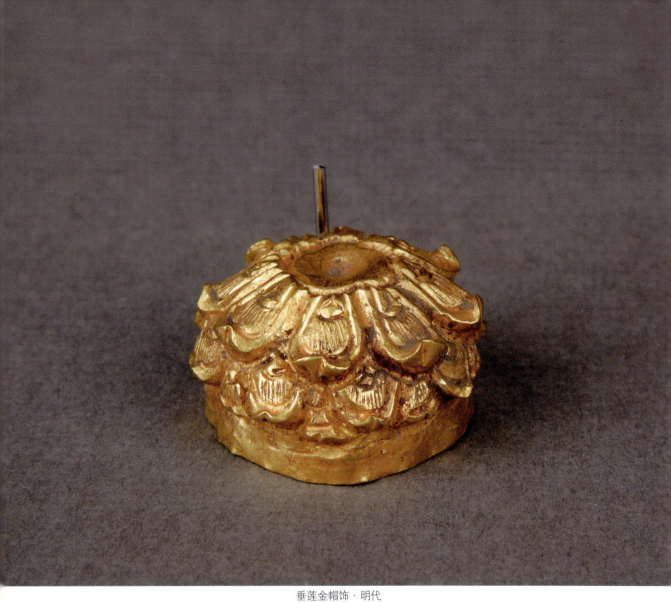

垂莲金帽饰·明代

第一章　质地鉴定

第一节　概　述

一、纯　金

纯金的概念比较容易理解，就是没有任何杂质，纯度达到100%的金子。但这只是人们的一种美好愿望，世界上任何事物想要达到纯粹都是很难的，对于金器而言也是这样。世界上并没有能够达到纯度100%的金器，纯度最高的含金量也只能达到99%，可见已是无限接近，但终难达到，这一点我们在鉴定金器时要能够理解。

金荷包·明代

心形金吊坠

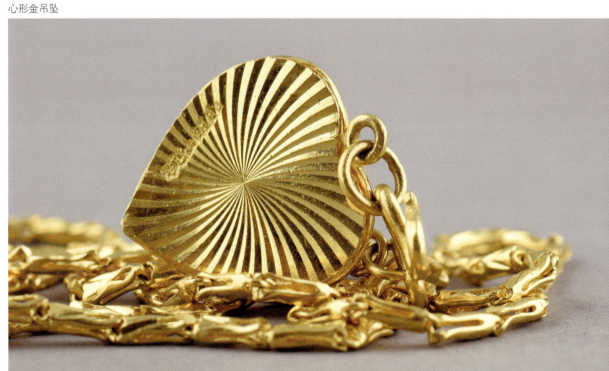

金钏·明代

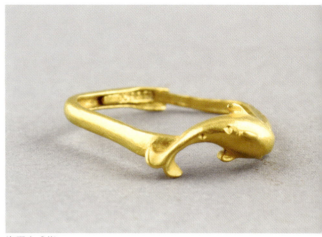
海豚金戒指

二、K 金

金器的纯度通常实用"K 金"来表述，常见首饰金器中往往含有其他的金属，需要进行提纯。如 24K 金的纯度就比较高，含金量可达 99% 以上；22K 含金量在 91.7%；21K 含金量在 87.49%；20K 含金量在 83.32%；18K 含金量在 75%；14K 含金量在 58.32%；12K 含金量在 49.99%；10K 含金量在 41.66%；9K 含金量在 37.49%；8K 含金量在 33.33%；6K 含金量只有 25% 左右。当然这是一种人为的分类方法，是否最科学我们不去深究，人们通常就是这样进行计算的。古代金器在纯度上是参差不齐的，当代金器在销售时一般都表明了 K 值，但显然也有以次充好的情况，我们在鉴定时应注意分辨。

几何纹金戒指

第二节　质地鉴定

一、硬　度

硬度是金器抵抗外来机械作用的能力，如雕刻、打磨等，同时也是金器鉴定的重要标准。不符合这个硬度特征的显然为伪器。有了这样量化的标准，只要我们测定硬度就可以进行鉴定了。通常金器的硬度约为 2～3，金器纯度越高，硬度越低，反之则亦然。古代金器有的时候测定硬度较高，其实也不是伪器，只是在纯度上有问题。所以在检测时还应考虑到古代金器的特殊历史属性。

二、密　度

金器的密度通常是 19.32 克 / 立方厘米。由于不同温度下金器的密度不同，所以在测定时要取一个温度。这个数值使用的就是热力学温度 293 开尔文，约等于 20 摄氏度。密度是辨别金器真伪的重要依据，是金器内部成分和结构的外化反应。由此可见，金器的密度非常大，是银的两倍，就是几乎同样大小的金比银几乎要重一倍，当然比作伪常用的铅、锡等也要重一倍，鉴定时应注意分辨。

海豚金戒指

心形金吊坠

几何纹金戒指

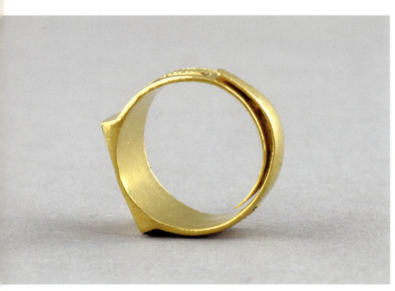

几何纹金戒指

三、牙 咬

　　纯度比较大的金器由于比较软，一般用牙可以咬出印，如市场上所标注的99金和24K金都应该可以。但是如果是纯度再低的18K金、10K金、8K金等，咬动就很困难，因为随着纯度的下降硬度也在增加。这也是古代辨别所谓"纯金"的最常用手段之一。当然本书不建议使用此种方法，一则是不卫生，二也不雅，如果对所买的黄金持怀疑态度，最好是拿到国检直接检测就可以了。

四、柔 韧

　　金器的柔韧程度比较好，可以拉成很细的丝线，穿针引线，这得益于黄金良好的延展性。良好的延展性使其成为制作首饰的首选，而延展性不好的则是伪器，鉴定时应注意体会。

第二节 质地鉴定

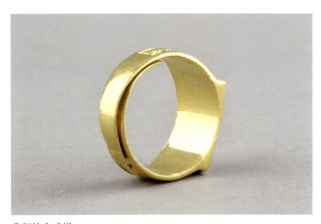

几何纹金戒指

金弥勒佛

金花卉纹执壶（三维复原色彩图）·明代

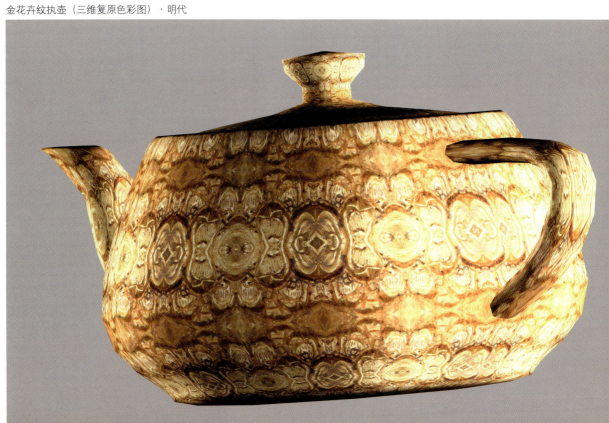

五、凹 痕

通常情况下随意用小刀，或者是很多金属工具，在金器之上轻微划刻就会留下凹痕，而且这种凹痕会随着纯度的增大而越来越容易。这是由金器的硬度很低所致，这是最为常见的一种鉴定方法。

六、划 痕

由于金器质很软，古代和现代有很多人就使用比金器硬一些的金属，如刀等来划刻金器，但如果轻微划刻出现的仅仅是划痕，而不是深入的凹痕，那么显然是伪器，鉴定时应注意区别。

七、声 音

声音是鉴定金器的重要方法之一。金器通常掉到地板上的声音是闷响，如戒指、手镯、手链等都是这样，而一旦发出清脆悦耳的金属声，必然为伪器或者是含量极低的K金。鉴定时我们应注意体会这种声音上的变化。

心形金吊坠

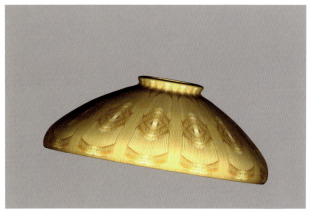
几何纹金碗（三维复原色彩图）

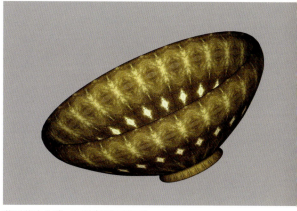
菱形花卉金碗（三维复原色彩图）

八、弯 曲

极为柔软的质地，极强的柔韧性特征，使得黄金可折可弯性比较好。但这种鉴定手段只能对特殊造型的金器有效，如戒指可以来回掰合；金簪可以弯曲，相反如果不能这样随意弯曲，或者一弯曲就折断了，那么很显然，不是金器含金量过低，就是伪器。

九、跳 动

用力将金器抛到地上进行观察，是金器鉴定的重要手段。如果将金器抛到地上跳动不止，弹性好者为伪器或为含金量低的 K 金；反之无弹性者为较纯正的黄金，鉴定时应注意分辨。

十、色 彩

金器在色彩上本身比较简单，金黄色是其本源的色彩。但是黄金的纯度不同导致了金器在色彩上的较大差异性。基本特点是纯度越高，颜色越深，如赤色成色较高，多在 95％ 以上，而浅黄的色彩就只有 90％ 以下了。如 K 金会随着含金量的下降色彩变浅，18K 以下的金器在色彩上已不是很稳定，有的呈现出青色，有的开始变灰、变白、紫红的情况都有。具体变成什么颜色，要看金器内混入了什么样的其他金属，由此可见，金器在色彩上的复杂性。但我们鉴定时主要把握的是色彩变化，因此出现什么样的颜色不重要，关键是只要色彩变得不再纯正，金器的纯度也就出了问题，我们在鉴定时应注意分辨。

铂金耳钉

铂金耳钉(一对)

十一、手 感

手感对于金器的鉴定主要是重量上的,因为黄金的密度比较大。手感虽然是一种感觉,但它却不是唯心的,也是一种科学的鉴定方法,而且是最高境界的鉴定方法之一。当然感触这种鉴定方法时需要具备一定的先决条件,所触及的金器必须是纯金的标准器,而不是伪器,如果是伪器则适得其反,将伪器的鉴定要点铭记心中,会在以后的鉴定中埋下失误的伏笔。而且对于作伪的金器来讲,在造型、做工、纹饰等诸多方面都可以按当时的方法来进行。纹饰可以用电脑技术刻画得惟妙惟肖,各方面的技术指标都可以达到,但唯独就是感觉无法用电脑来完成。所以,手感对于鉴定金器是极其重要的。当人们触及金器时的第一感觉是很重,掂量有打手的感觉。当然这多是对于有一定重量的器物而言,如果仅仅是戒指、耳钉或镶嵌的小件,可能这种感觉不明显。但手感毕竟是感性认识,在鉴定中不能孤立存在,它必须与其他鉴定要点结合在一起综合使用才有意义。

黄金饰件组合

黄金饰件组合

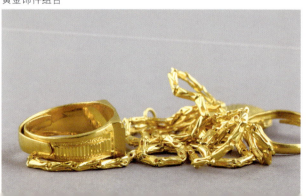

金珠

金珠

十二、光 泽

金器在光泽上的特征十分明确，就是金光闪闪的金属光泽，熠熠生辉，热烈、浓艳。其表面反射光的能力很强，通体闪烁着金黄色的光辉，使人神清气爽，精神抖擞，引多少英雄竞折腰。当然，光泽不是判定金器真伪的唯一标准，因为光泽会在古代墓葬当中受到腐蚀而部分失去，但是经过处理，一般情况下都能恢复原有的光泽。光泽特征显然没有古代和当代的区分，我们来看一则实例，六朝金冠饰，M1：6，"色泽鲜亮"（新疆文物考古研究所，1997），再来看一则实例，明代金包髻，M29：1，"整件器物亮丽艳目"（南京市博物馆雨花台区文管会，1999）。由此可见，金器受到腐蚀的情况很少，这是由黄金的固有特征决定的，因此基本上所有的金器在光泽上都是比较好的，金光闪闪，通体显示出耀眼的金属光芒，鉴定时应注意分辨。

金珠

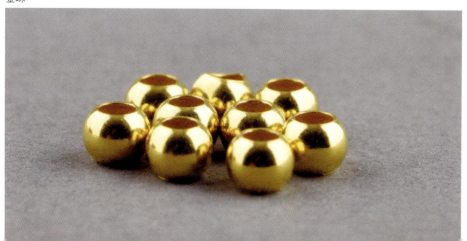

十三、火 烧

在中国流传有一句话"真金不怕火炼",此言不虚,实际上反映的是黄金的一种属性。金器想辨别成色和真伪,用火烤一下就可以知道,不是熔炼的烤,只是在金器不变形的情况下在火上烤一下,拿出冷却后观察颜色,毫无改变者即为 24K 金,若是颜色有变化则是金不纯。总之,颜色变化越大,金子就越是不纯正,如果完全变黑或者变成其他颜色,那么显然是伪器。

十四、化学法

用硝酸滴在金器之上,由于金器不溶于硝酸,所以如果是纯金则颜色不会变化,但如果是其他金属仿冒,如银与硝酸融合会生产氧化银,会变黑;如果是铜则可以看到冒泡反应的过程。当然这种化学反应的方法,不仅仅是硝酸,其他如盐酸等也都会有反应,但操作时一定要谨慎,不要造成事故。

金珠

仿金珠

仿金珠

十五、锈 蚀

　　金器之上有锈蚀似乎不可思议,但这其实是一种很正常的现象,无关于成色。在保存环境不是很好的情况下,金属也会出现红斑、黑斑、白斑等锈蚀。像人们戴的首饰经常与外界接触,特别是在洗漱的时候就容易起一些微小的化学反应。如遇到含有水银的物质,立刻就会有白斑出现,这种几率很大,如化妆品有一些是含有微量的水银,长期佩戴首饰的女士可能都遇到过这样的情况。不必担心,送到专业机构处理一下就可以了。

金戒指组合

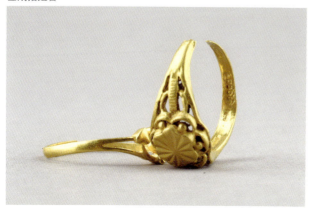

金戒指组合

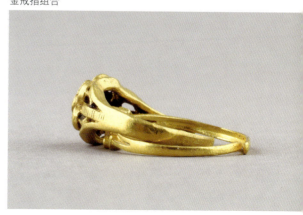

镀金回纹"富贵不断头"和田玉青海料琉璃狮子拼合印章

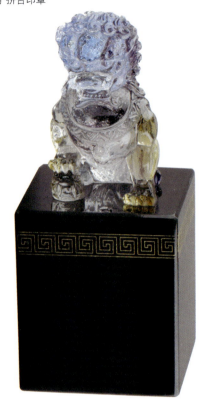

十六、精致程度

金器在精致程度上的特征十分明确，在精致、普通、粗糙这三个精致程度的分级中，主要选择的是以精致为主，普通的器皿为偶见，这主要是由其珍稀的贵金属材料属性所决定的。我们随意来看一则实例，"金羊 1 件 (M9：5)。精致小巧，头部用金丝盘出弯角和眼睛，从头顶至背腹部有 9 个小圆窝，窝内原嵌有小珠子，现已不存。尾巴部呈环状，腹中有一穿孔"（南京市博物馆，2002）。由此可见，这件金器在精致程度上可谓是美不胜收，做工巧夺天工。当然像这样的例子非常普遍，无论是古代还是今天的金器在做工、纹饰錾刻等各个方面无不是极尽心力，这显然已经形成一种主流文化，鉴定时应注意分辨。

金戒指

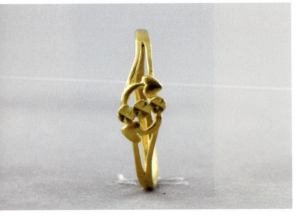

仿金珠

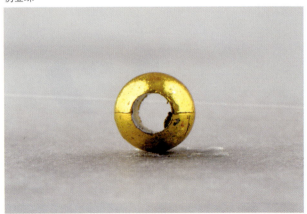

第二节　质地鉴定　**13**

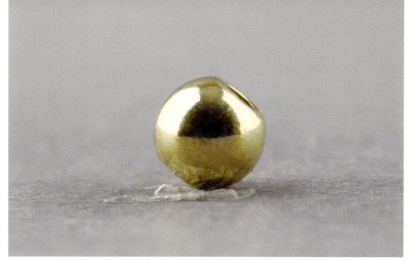

仿金珠

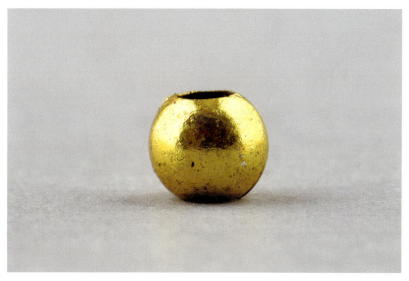

仿金珠

十七、仪器鉴定

在金器的鉴定当中，使用仪器检测非常普遍，表明仪器检测的观念已深入人心。目前检测报告已经成为一种风尚，这是由仪器检测的优点所决定的。因为仪器检测可以准确地检测出质地和成分，准确鉴别一件金器成色的真伪，它的出现无疑是古金器作伪的克星。但值得注意的是，金器检测只能够检测含金量，而不能检测其年代，对于金器时代的断定，主要还是要结合时代特征，进行综合性判断。

十八、辨伪方法

古金器辨伪方法是一种方法论，一种行为方式，是人们用来达到金器辨伪目的的手段和方法的总和。因此，辨伪方法并不具体，它只能用于指导我们的行为，以及对于古金器辨伪的一系列思维和实践活动，并为此采取的各种具体的方法。

第二章　金器鉴定

第一节　特征鉴定

一、出土位置

金器十分贵重,在古代,除了被人们佩戴,作为货币、财富象征的功能外,还经常作为明器用来随葬。古代金器的发现基本是以出土器物为显著特征。我们来看一则实例,汉代金马形牌饰,"追回的遗物亦为牧民在此墓坍塌暴露后从墓中掘出"(西藏自治区山南地区文物局,2001)。从金器的出土位置上可以看到古人对其的珍视程度,以及金器的具体功能等。另外,我们还可以知道,金器通常都在什么位置出现,这对于辨别金器的真伪也具有重要意义。当然,不同时代的金器在出土位置上有所不同,下面我们具体来看一下:

金碗(三维复原色彩图)·明代

金钗·明代

金串珠·明代

1. 商周秦汉金器

商代金器在出土位置上特征比较明确，我们来看一则实例，商代金箔，标本M1∶4，"4出自右马尾部"（安阳市文物工作队，1997）。由这个实例可见，在商代金器有出现在随葬车马坑中的情况。实际上商代金器由于当时冶炼水平有限，真的是少到了极点，由此可见，车马坑显然对于商代墓葬特别重要，可能是墓主人显赫身份和地位的重要标志，这一点我们在鉴定时应注意分辨。西周时期金器在出土位置上有些变化，我们来看一则实例，金箔，MK4∶7、20，"见于车厢内隔阑南侧表面的东西两端"（中国社会科学院考古研究所山东工作队，2000）。可见金箔在出土位置上基本延续商代，没有太大的变化。秦汉时期金器在出土位置上越来越多发现于棺椁当中。我们来看一则实例，西汉金串饰，"出自内椁底板前端"（湖南省文物考古研究所等，2001），可见这件金串饰应该是墓主人的钟爱物件，生前佩戴，死后随葬。汉代由于受到黄老之学的影响，人们视死如视生，将死亡看成是到另外一个世界去生活，就像是搬家一样，所以将能够带走的东西都带走，而如房屋建筑等，按照同比例制作成为明器，随葬于墓葬之中。因此，汉代墓葬中随葬的物品的确是具有史实的功能，看来在封建社会里金器进一步世俗化，首饰化的倾向明显。

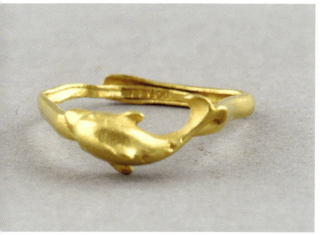

海豚金戒指

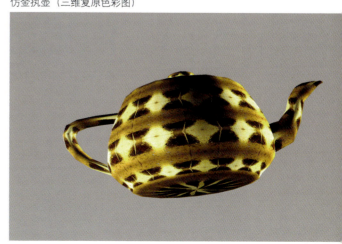

仿金执壶（三维复原色彩图）

2. 六朝隋唐辽金时期金器

六朝隋唐辽金时期的金器在出土位置特征上基本延续前代,以墓葬出土为主,我们来看一则实例,金器"所出金银器数量不多,都发现在前段甬道盗洞口附近"(南京市博物馆,2002)。实际上对于墓葬的盗掘历代都是非常猖獗,西安和洛阳附近的墓葬建国后几乎是十墓九空,当然不一定都是现代人盗的,可能是不同时代的人盗墓的结果。特别是金银财宝这一类是盗墓者的目标。由上例我们可以清楚地看到这是由盗墓者仓皇逃窜时不慎留下的,这样我们就无法发现其第一出土地点了。关于第一出土地点,我们来看一则实例,六朝金饰片,"发现于头骨附近"(王银田等,1995)。可见,这件金饰件是装饰在墓主人头部,可能纯粹就是一种装饰品而已。

另外,从全国各地不同的六朝时期墓葬来看,头部显然不是唯一的部位,来看一则实例,六朝金牌饰,M16:15,17,"对称地出土于尸体左右脚腕"(新疆文物考古研究所,1997)。这种金牌就如同脚链一样戴在墓葬人的左右脚腕之上,以显示身份和地位,或者是当时的某种信仰等。像这样的例子很多,另外,该墓的墓主人还将自己的金腰牌悬挂在腰间,"六朝金腰牌,M16:11,出土于尸体盆骨处"。还有当时的人有摇铃的习俗,我们来看一则实例,六朝金铃,"出土于肋骨旁(王银田等,1995),实际上这只是一种灵魂不灭的观念,或者说只是对于死者的一种寄托。但由此我们可以看到六朝时期金器出土位置上的特征基本集中到了人的身上。隋唐辽金时期这一传统没有改变,基本上出土位置特征都是延续前代。我们随意来看一则实例,辽代鎏金流苏,"出土时有的还黏附着一些腐烂的丝织物"(林茂雨等,2001)。由此可见,黄金佩戴于身,这似乎成为了现实生活当中的一种写照,黄金在这一时期弥足珍贵,鉴定时应注意分辨。

金钏·明代

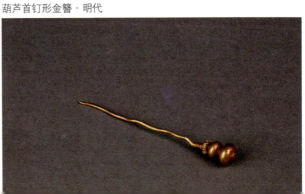

葫芦首钉形金簪·明代

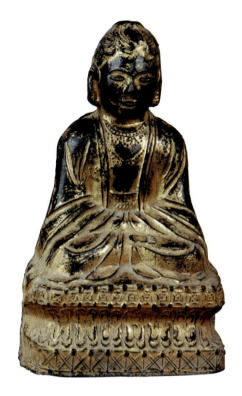

鎏金铜佛·唐代

3. 宋元明清金器

宋元明清金器在出土位置特征上基本为传统的延续。我们来看一则实例，明代金簪，M29：5"亦出土于后壁下中间头部位置"（南京市博物馆雨花台区文管会，1999），可见这件金簪的束发功能与出土位置特征相对应，刚好是在中间头部的位置，应该是下葬时戴着的。但这并不意味着所有的金簪出土位置都应是头上，这一点是显而易见，有的时候也会放的远一些，再来看一则实例，明代金簪，M1：16，"出土于后室后部右侧"（南京市博物馆花台区文化局，1999），可见这件金簪的出土位置距离头部比较远。像这样的例子很多，如明代金戒指，"出土于墓室中部"（南京市博物馆，1999）。由此可见，这一时期金器的出土位置在延续传统的同时也有所发展，就是除了随身佩戴外，还放置在墓葬中的任意位置。这样做显然是为了显示其财富的功能。

4. 民国与当代金器

民国金器多为传世品，很少见到有墓葬出土；当代金器更是不存在出土位置特征。

铂金钻戒

二、件数特征

 金器在件数特征上特征略显复杂。各个历史时期都有见，墓葬和遗址都有出土，从件数特征上看，墓葬出土以几件为主，遗址出土数量略大一些，特别是窖藏出土数量会更多。如河南三门峡博物馆就收藏了一罐由修路工人在陕州故城挖土时发现的一个大罐，里面盛满了金银财宝，金项链、狮子、串珠、金簪、金钗、金荷包、金冥币等，数量多得一下子都数不清楚，现展出于该馆。由此可见，金器其实在具体的出土数量特征上是多样化的，同时也是模糊的。但是从总量上看，金器在历代出土的数量都不是很大，因为毕竟黄金的原材料有限，金子始终都是贵金属，价格特别昂贵。在各个时代件数特征特别重要，因为它可以反映出金器在一定时期内流行的程度。下面我们具体来看一下。

几何纹金戒指

几何纹金戒指

几何纹金戒指

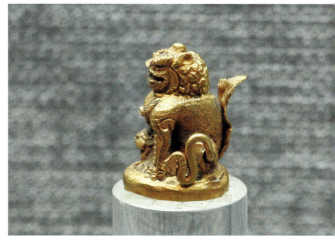
金狮子·明代

1. 商周秦汉金器

商周时期。商周秦汉金器在件数特征上比较简单，数量比较少，墓葬和遗址内出土1件到几件为多见。我们来看一则实例，东周金箔残片，"金箔残片1件"（洛阳市文物工作队，2000）。出土1件的情况也并不是很常见，多数是在大型的墓葬当中有见，而且有着不确定性。我们再来看一件更早的实例，西周金"耳环1件"（唐山市文物管理处迁安县文物管理所，1997）。由此可见，西周时期金器在数量上的确是少到了极点，不仅仅是单独的墓葬出土数量少见，而且在总量上少，包括一些国君级的大墓出土金器的数量都十分有限。这样看来，金器在周代的确是极为稀有的贵金属。

春秋战国时期。春秋战国时期基本上金器没有太大的改变。从正常的情况来看，特别是战国时期中国出现了一些冶炼中心，如邯郸的钢铁中心等，在冶炼技术上应该是有相当的进步。但是由于金矿石产地等因素的限制，从当代的情况来看，大量的金矿石聚集在距离邯郸数百公里之外的陕西与河南交界的小秦岭地区，换算成当时的距离就更远了，也就是隔着几个国家。这样，在春秋战国时期虽然在冶炼技术上有改进，但是真正冶炼出的黄金却是不多，这一点从墓葬随葬的情况也可以看得很清楚。来看一则实例，"耳环1件"（新疆文物考古研究所等，2003）。可见春秋战国时期的金器的确在出土数量上没有太大的改变。

秦汉时期。秦汉时期金器在件数特征上有一个激增的过程，这与秦国的统一有关。因为本身小秦岭等富含金矿的地区就在秦国的控制范围内，加之国家统一，客观上有利于冶炼技术的相互交流，这样才使得秦国的上币得以推行。用黄金作为货币，可见当时秦国的黄金储备已经是相当丰富。但是秦的统治时间很短，旋即就进入西汉时期。西汉王朝采取了休养生息的政策，减少了对农民的剥削，才出现了"文景之治"，社会财富迅速积累，而这种社会背景在金器的件数特征上就有反映。我们来看一则实例，西汉金串饰，"Ⅱ式：4件"（湖南省文物考古研究所等，2001），可见西汉金器在数量上有所增加，一些较为耗费黄金的制品开始频繁出现，如串珠等，同时在数量上也有增加，仅这个墓葬当中就出土了不少金串珠。这并不是一个孤例，实际上像这样的情况很多见。我们再来看一则实例，西汉"金扣腰带，共两副"（韦正等，2000）。另外，这座墓葬当中还有见"金带钩"等。由此可见，当时的黄金制品已经比较多了，不然不会用来制作金带钩和腰带等这样较为大型的器物。有时候研究局部出土黄金制品的情况，你根本看不到与当代的区别，因为从数量上看都是眼花缭乱的，数量非常多。如汉代"戒指8件"（西藏自治区山南地区文物局，2001）。这已是非常多的一个数量了，而且不仅仅是出土8枚戒指，还有其他诸多的金器。但我们不要被这种局部出土的盛况所干扰，因为从总量上看，秦汉时期金器的数量依然不是很多，这与我们当代金器的数量是无法比拟的。但是以当时的技术条件来看，有这么多的金器已经是很了不起了，鉴定时应注意理解这些问题。

鎏金铜佛·唐代

三彩碗·唐代

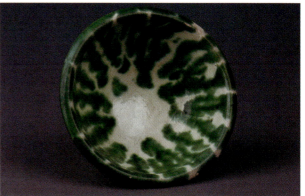

2. 六朝隋唐辽金时期金器

六朝隋唐辽金时期的金器在出土数量特征上基本延续传统。来看一则实例，六朝"金指环3件"（江西省文物考古研究所等，1990）。这一数量特征显然是秉承了传统，但六朝时期在传统的基础之上显然又有增加。再来看一则实例，六朝"金叶9件"（南京市博物馆，2002）。这个数量特征在单品种中已经算是比较大的了，而且这不是一个孤立的现象，不同地区都出土了这一数量的金器。如六朝"金花8件"（陕西省考古研究所等，1997）。可见六朝时期中国古代金器的确是进入到了一个黄金时期，这实际上与当时社会的厚葬之风是反其道而行之的。因为我们知道，在六朝时期，统治者是限制厚葬的，为此曹操还设立了摸金校尉一职，专门发掘墓葬盗取财宝，以充作军费。而另一方面又有如此多的金制品随葬，这是一种很难理解的现象，而唯一的解释就是人们的灵魂观念比较盛行，所以别的东西随葬时可以减少，但金银财宝这些硬通货千方百计地下葬。这其实就是我们现在可以看到众多的六朝金器的原因。更多的例子就不再赘述，鉴定时注意分辨。

唐代，金器在出土数量上也是比较常见。我们来看一则实例，唐代"仅于K5清理出金箔两件"（陕西省考古研究所等，1997）。可见基本上为传统的延续，因为这种出土金箔的情况在商周时期就常见。但从具体的件数特征上看，唐代金器在出土数量上并没有太大的变化。如唐代"金戒指1件"（徐州市博物馆，1997）。可见，这样的出土数量特征远没有超越六朝时期，而且在数量上比六朝时期有所下降，这可能与唐代人们的下葬习俗有关。在唐代人们更加热衷诸如唐三彩等，究其原因，作者认为唐三彩的产生，从根本上是源于唐代的厚葬制度，但这与唐代的物质文化极度兴盛是分不开的。唐代是中国封建社会的顶峰，开元、天宝又是整个唐代的鼎盛期，唐三彩在此时应运而生，这难道仅仅是巧合？显然不是，而是在那个歌舞升平、夜不闭户的年代，财富已非十分珍贵。逝去的人不需要像汉代那样将自己生前的财富做成明器模型来陪葬，如陶模、庄园、盆盆罐罐，以及猪圈、羊圈等，甚至自家有几头猪，都要把它做成陶猪放入模型猪圈内，预备自己在另一个世界里享用。

然而，盛唐时代的人不需要这些，他们追求的是更高层次的精神享受。无疑艺术品是最好的精神享受，唐三彩造型多样，绚丽多彩，在透明釉中掺入不同的呈色剂就能呈现出不同的颜色。大多数唐三彩做工精细，造型新颖，装饰讲究，线条流畅，是我国艺术宝库中罕见的珍品。看来，唐人是把唐三彩作为艺术品来欣赏的，用这些艺术品作为明器来陪葬是他们不灭灵魂的追求，以至于唐三彩在盛唐时期一直都是作为明器来使用（姚江波，2003）。由上段资料可见，在唐代，金银等制品已经不像六朝时期那样珍贵了，这也印证了"盛世收藏，乱世黄金"。很明显，六朝时期那么混乱，但从墓葬随葬的黄金来看十分兴盛；而唐代的贞观之治、开元盛世是那么的辉煌，但是唐代金器是那么的低谷，总之，在盛唐时代黄金制品并不是人们随葬的首选。

辽金时期，金器在件数特征上比唐代有了明显的增加，这一点反映在诸多方面。我们来看一则实例，辽代"金戒指 5 枚"（辽宁省文物考古研究所阜新市文物管理办公室，2004），该报告还有"鎏金银带扣 3 件"。由此可见，辽代金器在单墓葬随葬当中出土的器皿数量比唐代有所增加，同时诸多墓葬也都出土了金器，如辽代"残 1 件是金簪"（彰武县文物管理所，1999）。看来，辽代社会已经没有了盛唐的辉煌，人们开始注重黄金制品，认为黄金才是乱世当中比较可靠的制品。另外，我们发现在辽代金器当中纯金的数量有所减少，工艺金的数量有所增加，鎏金制品的量大幅度增加。如辽代"鎏金流苏 12 件（个）"（林茂雨等，2001）。由此可见，其件数特征之大。由此我们窥视到辽代人们对于黄金的苛求程度是非常之高。金代金器在件数特征上基本是延续传统，就不再过多赘述，鉴定时应注意分辨。

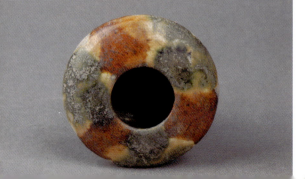

三彩盂·唐代

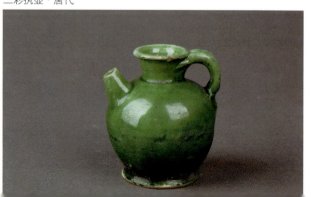

三彩执壶·唐代

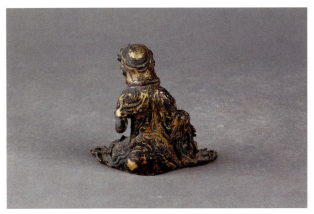
明代鎏金铜佛像

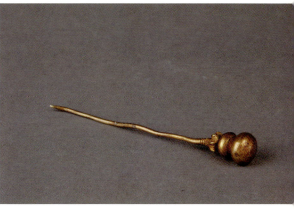
葫芦首钉形金簪·明代

3. 宋元明清金器

宋元明清金器基本上延续了唐代的特点，但显然在金器的随葬上有显著增加的趋势。我们来看一则实例，"金耳坠 2 件"（常州市博物馆，1997）。当然，宋代金器在数量上的增加，显然是具有两方面含义的，一是墓葬随葬数量增加，随葬金器的墓葬比唐代增多，这从一个方面也反应出宋代人们比唐代的要焦虑，所以将久违的黄金制品又匆匆随葬在墓中；同时也说明大唐盛世的光辉已经远去，人们欣赏艺术品的雅性逐渐淡去。元代金器基本上延续了宋代特点。我们来看一则实例，元代"金耳坠 4 件"（内蒙古文物考古研究所等，1990）。由此例可见，元代金器在数量上也不甘示弱，说明人们对黄金的情缘还正浓。

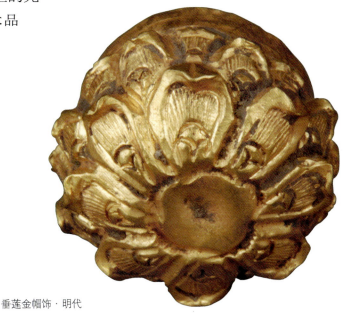
垂莲金帽饰·明代

明清时期的金器在件数特征上进入一个鼎盛时期，数量特别的多。明清时期社会虽然没有太多的战乱，但在进入封建社会的没落期后，整个小农经济明显活力不足，盛世已经远去，人们只对金银抱有幻想，觉得艺术品已不太实用。在这样的社会背景之下，明清墓葬之中随葬金器的情况日益增加，大量的金器被随葬于墓葬当中。我们来看一则实例，明代"M2有21件"（常熟博物馆，2004）。由此可见，数量之巨。这样的数量特征不要说是随葬在墓葬当中，就是在现实社会当中也是属于金玉满堂。当然对于这些金器，人们并不是只讲究重量，而是和工艺紧密结合，将其制作成一件件的艺术品随葬在墓葬当中。我们随意来看一则实例，明代鎏金"虾形发簪，2件"（何民华，1999）。还有如明代"鎏金小银鱼1件"（常熟博物馆，2004），可见题材新颖，造型隽永，雕刻凝练，精美绝伦。另外，还有一种趋势就是同实用器相结合。我们来看一则实例，明代"金包髻，1件"（南京市博物馆雨花台区文管会，1999），这是一种古老的束发用具，可见在明代依然是兴盛。另外还有，"金碗1件"（南京市博物馆，1999）。实际上，金碗并不是特别适合人们吃饭使用，因为黄金不隔热，但在墓葬当中还是出现了，其实在铸造这件碗的时候，可能人们从来也没有想过真正使用它来吃饭，只是一种财富象征而已。另外，还有见腰带、帽花、搭扣等实用器皿。清代基本上是对明代的延续，特征基本相似，只是从数量上看没有明代丰富。

金碗（三维复原色彩图）·明代

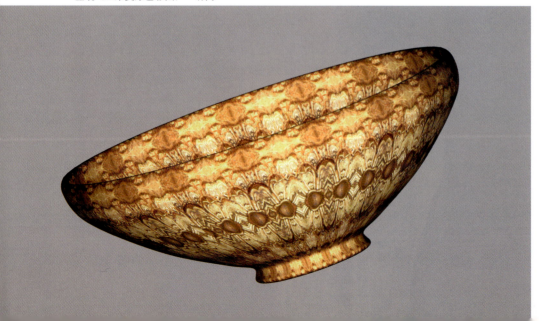

4. 民国与当代金器

民国金器在件数特征上墓葬出土不是很多，多以传世品为主，数量也比较多，如金条、元宝、首饰等都能常见，尤其是金条的数量特别丰富。民国时期人们对于黄金的热捧，似乎只有黄金才靠得住，实际上民国时期战乱不断，是中国历史上比较积弱积贫的时期，但是历史似乎是重现了"乱世黄金"定律。民国时期黄金制品目前多藏宝于民间，国有博物馆和文物商店有一些，但存量不大。真正在件数特征上数量丰富的是当代。当代中国处于盛世之中，

镀金回纹"富贵不断头"和田玉青海料琉璃狮子拼合印章

黄金的总储量可以说比历代黄金总储量之和还要多，可见我们当代是取得相当大的成就。这与当代社会的稳定分不开，当然也与技术的进步分不开。机械化的开采是古代半机械化所不能比拟的，这一点显而易见。当代大的黄金储备量，是金器鼎盛的重要保证。当代各种金器的铸造十分兴盛，主要以首饰和工艺金为主，琳琅满目，不可胜数，总量已无法真正的统计，可能以千万计算。大型金器批发市场内，我们可以看到柜台内数不清的金条叠压在一起，项链、吊坠，动辄就是发行成千上万枚的金币，还有几乎人人都有的戒指、耳环等，以及金镯、耳钉、香囊、荷包、金碗、金盘、金碟、金簪、金钗、手链、金珠、生肖、金束发冠、金狮、金钏、耳坠、纽扣、金牌、帽饰、金盒、金环、金锭、串饰、金箔、盔饰、筒形饰、耳饰、金龟、金猪、腰带、带钩、王冠、发针、葫芦、金饼、顶针、发笄、冥钱、金筒、葫芦、金锭、观音、金佛、金镶玉等，可以想象这是怎样的一个数量特征。回顾自商周以来中国古代金器的发展，直至今日古人所想象当中的那种财富金玉满堂的景象，真正在当今中国变成了现实，至少在数量上是这样的一个特征。这一点我们在鉴定时应注意分辨。

金戒指组合

金戒指

金戒指

第二章 金器鉴定

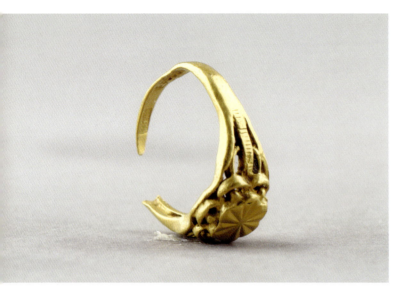

金戒指

金戒指

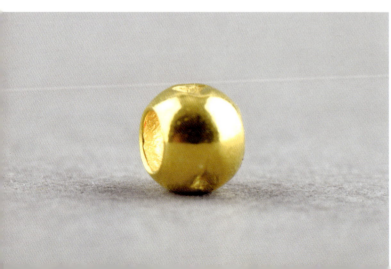

金珠

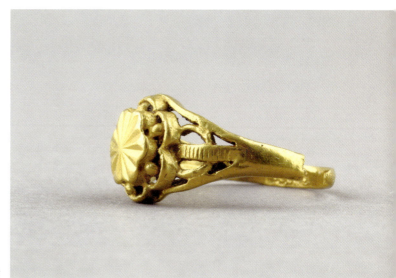

金戒指

铂金耳钉

金珠

金葫芦

金弥勒佛

黄金饰件组合

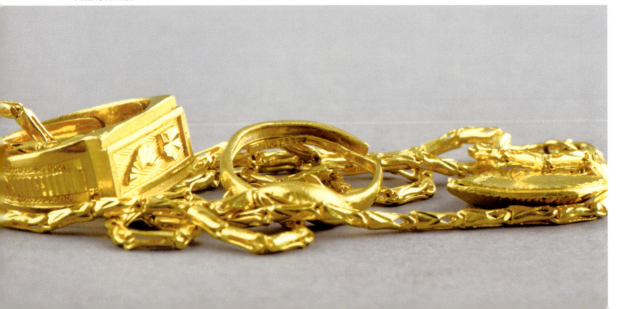

三、克数特征

黄金是一种贵金属，非常珍贵，以克为计量单位。不同功能的金器在克数特征上区别很大，不同时代的金器在克数特征上也是不同，因此克数特征是金器断时代、辨真伪、评价值的重要标准，鉴定时应注意分辨。下面我们具体来看一下各个历史时期金器的克数特征。

1. 商周秦汉金器

商周秦汉时期的金器在克数上特征明确。我们来看一则实例，西周金耳环，QXM1：12，"重1.7克"（唐山市文物管理处迁安县文物管理所，1997）。可见，这件西周时期的金耳环非常的小，重量不到2克。但这一重量特征与历代相比，特别是与我们现代相比并不算是小，因为我们现在的耳环最小的应该见过1克左右的。当然这可能与当时的铸造技术有关，在当时能够锤揲到如此轻的克数特征已经算是工艺上的成就了。但显然西周时期金器在重量特征上远不止这个克数特征。我们再来看小山东庄西周时期墓葬还出土了臂钏，QXM1：2，"重21克"，其重量之巨，可见西周时期虽然墓葬出土金器比较少见，但一旦出土金器，在克数特征上并不吝惜。

铂金耳钉

铂金耳钉

仿金珠

纯金碗（三维复原色彩图）

春秋战国时期的金器在重量特征上也是比较明确。我们来看一则实例，春秋金马佩，"重20.4克"（李树涛，1990）。这件金马佩在重量上的特征基本上和西周时期相似，从其他墓葬出土器物来看，也没有太大的变化。由此可知，春秋战国时期的金器在克数特征上基本延续前代，鉴定时应注意分辨。

汉代金器在克数特征上与前代有所不同，就是比较重量级的出现了。我们来看一则实例，"汉代金鞘饰，M85：82－2，重174.6克"（云南省文物考古研究所等，2001）。这件金鞘饰在克数特征上几乎是前代的十倍，可见这一时期金器在重量上有了大幅度的增加。这并不是一个孤例，而是这种情况比较普遍。如上例此次发掘当中还出土了汉代金钏，M69：102，6，"重198.8克"，M68：35－1，"重276.5克"。可见其重量之巨，与任何时代相比都不逊色。我们再来看其他地区出土金器的情况，汉代金饼，"平均220.482克"（山东大学考古系等，1997）。由此可知，在汉代的确是有金器以克数取胜的特征，这一点我们在鉴定时应注意分辨。

2. 六朝隋唐辽金时期金器

六朝隋唐辽金时期金器在重量上出现了两极化的特征，这一点比较明显。我们来看一则实例，六朝金印玺，"总重802.56克"（陕西省考古研究所等，1997）。由此可见，这件北周时期的金印重量之重。当然这件金印玺应该有象征权力的功能，所以将其制作得很重。但是这也充分说明，金器在六朝时期是重者越重，轻者越轻，这是其显著特点。而另外一极是与前代相比六朝时期的诸多金器似乎重新回到了春秋战国时期，在重量上变得很轻。我们来看一则实例，六朝金铃，"共重3.5克"（王银田等，1995）。可见其重量与汉代相比是怎样的轻。这种情况不是一个孤例，而是相当普遍。来看一则实例，六朝金钗，M4∶42，"重8克"（南京市博物馆南京市玄武区文化局，1998），我们再来看一则实例，六朝金顶针，M7∶15，"重7.1克"（南京市博物馆，1998）。由以上实例可见，六朝时期金器一部分的确是相当轻，但这种克数特征小，主要是建立在与汉代动辄上百克的数值相比之下，而假如拿到当代来比，这种克数特征绝对不算低，在同类器皿中甚至算是高的了，鉴定时注意分辨。

隋唐辽金时期金器在克数特征上基本延续了六朝时期的特点，除了少部分重者越重外（但这种器皿多数是具有象征意义的，如玺印等），多数金器走向了一条世俗之路，就是结合自身的造型，在重量特征上适中。

金荷包·明代

金钗·明代

3. 宋元明清金器

宋元明清时期金器在克数特征上基本也是延续前代。我们来看一则实例，宋代鎏金银发笄，M2：15"重20.5克"（常州市博物馆，1997）。由此可见，其克数特征和六朝、隋唐辽金等时期没有太大差别。在这座墓葬当中还出土了其他金器，在克数上基本都保留了这样一种特征。我们来看一下实例，宋代金发笄，M1：2，"重26.6克"、宋代金耳坠，M1：1，"重4.2克"、宋代金耳坠，M2：17、18，"重2.4克"。这样我们可知，有的器皿甚至比前代克数特征还要低，如耳坠等。可以看到，宋代金器随着技术的提高，同类器皿克数特征有所降低，这一点我们在鉴定时应注意分辨。

金执壶（三维复原色彩图）·明代

明清时期金器在克数特征上也是延续前代，但明清时期特别的重器很少了，改变单一重器的局面，而是向着多极化的方向发展。这一点很明确，我们来看一则实例，明代葫芦形金耳坠，M2：7，8，"每只重6克"（常熟博物馆，2004）。这个重量特征实际上已经比较接近于我们现在金器的重量特征，但是多数情况下与当代相比还是略重一些，如明代金簪，SM1：1，"重13.1克"（南京市博物馆，1999）。这个重量对于金簪制品来讲不算太重，但也不能算轻，毕竟只是一个金簪。再来看明代的戒指重量，明代金戒指，"重4.5克"（徐州市博物馆，1997）。由此可见，明代金戒指的重量基本上同当代男戒差不多。总之，明代金器在重量上的特征现象是向着轻质化的方向发展，向着种类繁多的方向发展。清代从墓葬发掘出土少量的金器，以及大量传世品来看，在克数特征上基本同明代具有相似性，我们就不再过多赘述。

金链子

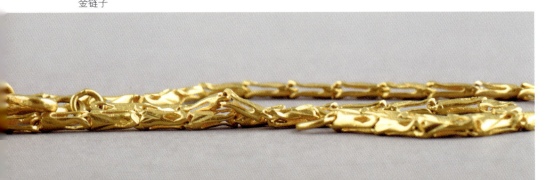

几何纹金戒指

几何纹金戒指

心形金吊坠

4. 民国与当代金器

民国金器以传世品为主，在克数特征上与明清时期很接近，特别是与清代很相似，都是以轻质化为主，就不再过多赘述。

当代金器在重量特征上特点明确，在延续传统的基础上继续发展，可以说在克数特征上各种各样的都有见，似乎是对历史的总结，特别重的黄金制品有见，如大型的摆件、印玺等工艺金，有的是有意突出重的特点，还有就是金条的重量从5克到10公斤的都有见，可见重量特征之齐全。而像首饰等装饰品主要有两个方向，一是厚重型，如男戒在重量特征上有的就特别重，看起来也很大，明显有财富象征的功能，十分亮眼，但男戒也有比较轻一点的。而女人的戒指通常情况下就比较轻，一是考虑到女性性别的特征，一般手指比较纤细，再者是考虑到女性在审美上的特点，制作出多种款式，而且克数特征不大，有的只有3克、4克左右等，价格不高，以吸引人们购买。耳环、耳钉等在克数特征上通常也是比较低；而金镯、手链等多数比较重一些，仅个别有较轻的情况。金珠在重量上可能是比较轻的了，单独的金珠多数是作为转运珠存在。这样的金珠有的只有0.3克左右；当然大的也有，可以独立穿上红绳存在，也可以和其他诸多材质，如黑曜石、石榴石、玛瑙等串联在一起组成串珠等。总之，当代金器在设计上几乎考虑到了所有购买群体的需求，是一个既中性，又全面的设计理念，我们在鉴定时应注意分辨。

几何纹金戒指

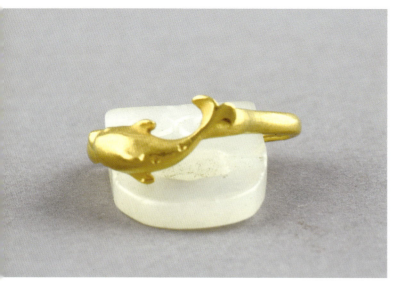

海豚金戒指

海豚金戒指

金珠

四、色彩特征

金器在色彩上特征很明确。除了其由于纯度降低而出现的新的色彩外，金器在色彩上的表现都是熠熠生辉，金光闪闪。我们来看一则实例，汉代金镯，"金黄色"（西安市文物保护考古所，2000）。这件汉代金器距离今天已经2000多年了，但是依然还是金黄色，金光闪闪，不同凡响。由此可见，金器即使在墓葬里埋很多年，其色彩特征也不会改变。再者，金器在色彩特征上同时代没有过于密切的关联。不同时代里的金器可能有很多区别，但在色彩上几乎都是一致的。来看实例，辽代金戒指，标本ＦＴＭ2:8，"金黄色"、辽代金箔，ＦＴＭ3:4，"金黄色"、辽代鎏金银带扣，ＦＴＭ3:5，"金黄色"（辽宁省文物考古研究所等，2004）。由此可见，金器在色彩上的稳定性非常好，这一点我们在鉴定时应该注意分辨。

金葫芦

金弥勒佛

菱花金执壶（三维复原色彩图）

第二节　工艺鉴定

一、纹　饰

　　金器上常见的纹饰有羽纹、凤鸟纹、蝴蝶纹、莲瓣纹、鸳鸯、绶带纹、犀牛、仙鹤、弦纹、凸弦纹、回纹、蟠龙、游龙、金叶、团花、宝相花、牡丹、联珠纹、二龙戏珠、波浪纹、葡萄纹、折枝纹、缠枝纹、狩猎纹等。由此可见，纹饰在金银器上十分丰富，多数为传统延续下来的纹饰。特别是对于其他质地器皿纹饰借鉴的痕迹都很明显，像同时期青铜器、玉器、瓷器等，如弦纹在瓷器之上经常使用，宝相花在唐代青铜器之上最为常见。不过显然金器在题材上并不是一味地借鉴，而是有选择性的借鉴和发展，选择的都是人们喜闻乐见的题材，具有吉祥意义的题材，比较贴近生活。

花卉纹金戒指

几何纹金戒指

金钏·明代

镀金回纹"富贵不断头"和田玉青海料琉璃狮子拼合印章

金珠

从时代上看，不同时代在题材上有所不同，每个时代几乎都有其鲜明的特征，总的来看，早期是比较简洁，有的没有纹饰，但随着时间的发展越来繁复。我们来看一则实例，"臂钏2件，形制基本相同。环形，有缺口，钏身圆条形。QXM1：2，两端扁平成弧状，重21克"（唐山市文物管理处等，1997）。由上可见，该金器没有纹饰。但到春秋战国时期，金器纹饰显然就丰富起来了，我们再来看一则实例，"金箔残片1件（M 5239：9）。从金箔残片的铜锈痕迹观察，它是贴附于铜器表面的装饰品。金箔表面压印有精细的羽状纹饰，残长3.2厘米"（洛阳市文物工作队，2000）。

金珠

金珠

通过上例可见,春秋时期金器之上的纹饰已经常见。这种纹饰发展之风在以后的时代日盛,唐宋时期纹饰已十分繁缛,直至明清。构图也是这样,也是随着时代由简洁向繁复演变,到唐宋时期已经是画面铺得很满,繁复之风日盛。从线条上看,金器在线条上是粗线与细线并用,线条流畅、刚劲挺拔、曲度自然、蜿蜒复杂,可见其技法之娴熟。总之,无论是古代金器还是当代金器均十分重视纹饰,金器不仅仅是看起来金碧辉煌,而且艺术气息浓厚,美不胜收。下面我们具体来看一下:

海豚金戒指

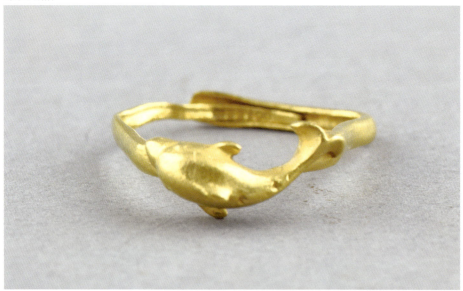

金弥勒佛

垂莲金帽饰·明代

纯金执壶（三维复原色彩图）

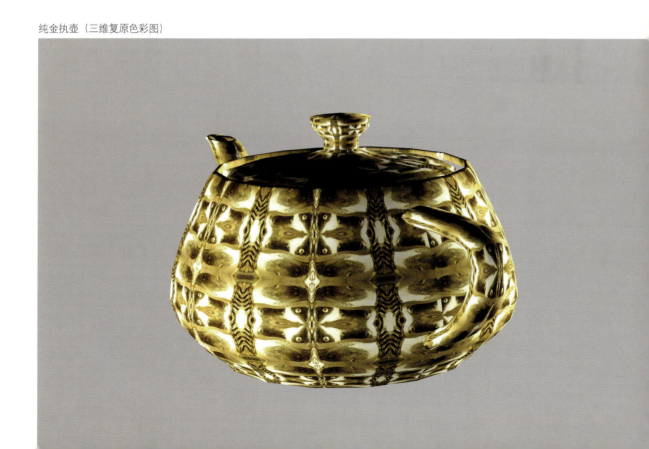

1. 商周秦汉金器

商周时期金器纹饰与当时青铜器有相似之处,但又不完全相同。来看一则实例,东周金箔残片,M5239：9,"金箔表面压印有精细的羽状纹饰"(洛阳市文物工作队,2000)。可见这件金箔在纹饰上是极为细腻的羽状纹。不过纹饰种类比较简单,又使用压印,可以看到在周朝纹饰有程式化的趋势。当然,这是由金子比较软的性质所决定的,容易錾刻和压印。关于这一时期的金器,实际上纹饰多数比较简单。再来看一则实例,春秋金马佩,"前胯部有一圈纹"(李树涛,1990)。可见其实纹饰相当简略,通常情况下以写实为主。这件马佩饰"鬃毛刻画清晰"。总之商周时期金器纹饰主要以简单几何纹为主,写实性比较强。另外,商周时期的金器纹饰受到青铜器影响十分深刻,因为本身青铜在当时被人们认为是"吉金"。所以我们在鉴定时,应注意借鉴同时期青铜器上的纹饰。

秦汉时期金器的纹饰较之商周时期有所发展,在装饰纹饰方法、题材、复杂程度等各个方面都是这样。我们来看一则实例,汉代金箔,"正面饰墨线绘制的三角形单线边框"(西安市文物保护考古所,2000)。由此可见装饰纹饰的方法多样化,显然是突破了刻划、錾刻等方法。这应该是一个创举;同时在题材上也更加复杂化。我们来看一则实例,西汉金扣腰带,"带扣主题图案为猛兽咬斗纹"(韦正等,2000)。可见,这组纹饰表达的是一个场景,将神话和现实结合在一起,形象生动。另外,我们可以看到对于金器而言,主要还是以刻划纹为主。如汉代金耳饰,"其下坠饰的周边饰刻划纹"(西藏自治区山南地区文物局,2001)。这样的例子很多,起码在数量上占据优势。由此可见,在汉代对于纹饰而言主要是以刻划纹为显著特征。

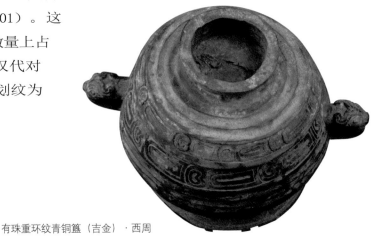

有珠重环纹青铜簋(吉金)·西周

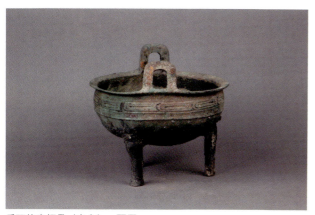
重环纹青铜鼎（吉金）·西周

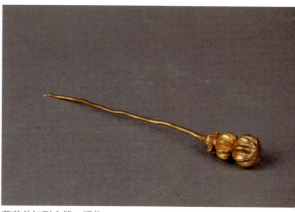
葫芦首钉形金簪·明代

2. 六朝隋唐辽金时期金器

六朝隋唐辽金时期金器在纹饰特征上比较复杂，各种各样的纹饰都出现了。我们来看一则实例，六朝金戒指，"佛像四周刻有放射状弦纹"（江西省文物考古研究所等，1990）。可见六朝金器纹饰较为繁复，在佛像的周围还出现了放射状的弦纹，以示佛光普照，具有细腻化的特征，同时也是写实性的一种体现，不像山水画那样讲究意境。另外，在六朝时期还可以见到一些钱币，其纹饰题材的方式和方法多是正背两面都有纹饰，加之铭文。但是这种题材多数是来自国外。来看一则实例，六朝金币，"币背为胜利女神像"（牟世雄，2001）。这是一枚东罗马拜占庭狄奥多西斯二世时期的金币，由此可见，在当时由于丝绸之路的开通，人们交易等价物不仅仅是用本国货币，国外货币也是很常见。但国外货币基本上都是以金币为主，因为只有这样，才能成为古丝绸之路上的硬通货。当然作为金属货币而言，其上面的纹饰图案是固定的。隋唐五代时期的纹饰与六朝时期相比基本相似，没有过于大的变化，辽金时期也是这样。我们来看一则实例，辽代圭形鎏金兽面蛇尾，"正面契刻兽面"（林茂雨等，2001），可见辽代这件器皿上的纹饰是传统兽面纹。虽然兽面是臆想中的题材，但图案写实性依然很强。正如该报告中所描述的"下有胡须"那样，看来是人性化到了极点。从题材上看，这一时期的金器纹饰题材多样化，但主要是对于同时期其他材质，如对青铜器、玉器等的借鉴。各种花卉及花鸟虫鱼等都比较常见，鉴定时应注意分辨。

3. 宋元明清金器

宋元明清时期纹饰基本上延续传统。我们来看一则实例,宋代金耳坠,M1∶1,"正面模印凸出梅花和草叶纹"(常州市博物馆,1997)。可见这件耳坠上面的纹饰主要是花卉和草叶纹,属简单几何纹的范畴,方法是的模印。这并不是一个孤例,而是有很多这样的实例,在这里就不再赘述。总之,宋元时期金器在纹饰上的特征不是很复杂,主要是以花鸟虫鱼等题材为主,如宋代金耳坠,M2∶17、18,"中部为散朵梅花纹"(常州市博物馆,1997)等,鉴定时应注意分辨。

明清时期纹饰特征进一步复杂化,繁复性的特征进一步发展。随意来看一则实例,明代人物楼阁金钿,M2∶3,4"图案略有差异中心悬雕三个人物"、M2∶3,4"中间为一骑马的主人"、M2∶3,4"两侧为仆"、M2∶3,4"或持棒、或挑、或空手步行"(常熟博物馆,2004)。可见其纹饰复杂和繁缛化,是在用纹饰表述一个场景,在这个场景中涉及诸多人物、动作,讲究对称,构图合理,线条流畅,刚劲挺拔,非常传神。这是明清金器在纹饰上的显著特点。另外,从写实性上看,明清纹饰写实性很强,来看一则实例。明代金香囊,M4∶8,"另一面饰鸳鸯、荷花和水波纹"(南京市博物馆,1999)。由此可见,明清时期在纹饰上相当写实,各种题材非常清晰。再如清代金冠顶,M1∶3,"饰模压蝙蝠纹"(上海市文物管理委员会,1990)。人们可以清楚地看到是蝙蝠,而不是某种抽象的动物题材。这其实与明清时期的水墨山水画风格是格格不入的,其中原因比较复杂,可能与黄金的贵重性,以及浓重的世俗特性有关。

金钗·明代

几何纹金戒指　　　　　　　　几何纹金戒指　　　　　　　　海豚金戒指

4. 民国与当代金器

民国时期金器纹饰特征基本延续清代，花纹、瑞兽等都常见，题材极为写实，并没有过多创新，鉴定时应注意分辨。当代金器在纹饰上，异常复杂，各种各样的纹饰都有见。如羽纹、凤鸟纹、蝴蝶纹、莲瓣纹、弦纹、回纹、龙纹、金叶、团花、宝相花、牡丹、联珠纹、二龙戏珠、云纹等都有见。这些纹饰显然都是传统纹饰。在这些纹饰当中主要以花卉纹、瑞兽纹等为常见，各种折枝纹、缠枝纹、朵花等在当代金器之上都有见。从构图上看，构图合理，层次分明，通常都布的很满，繁缛之风仍然不减。从写实性上看，以写实为主，写意作品有见，但数量很少。另外，当代纹饰在雕刻上向细腻化的方向发展，这一点是显而易见的。我们可以看到在一些很小的转运珠地上都錾刻纹饰，而且这些纹饰雕刻相当繁缛。从线条上看，当代金器纹饰线条以纤细为主，流畅、细腻、挺拔，无论怎样选取纹饰题材，在纹饰细部刻划上通常问题都不大。鉴定时应注意分辨。

花纹金执壶（三维复原色彩图）

二、做 工

做工是金器鉴定的重要手段。将金器制作完美，是件非常难的事情，需要精益求精，一丝不苟的态度。因此，做工是金器鉴定中最重要的一个环节。不同时代、地域、出土地点，不同功能的金器等在做工上都会有一些差别。这些差别互相渗透，相互影响，组成了一个复杂的鉴定体系。但我们在鉴定过程当中，要注意把握主流，也就是金器在做工上的高度和方法，这是重要的。因为在某一历史时期内达不到一定水平的金器通常有伪器的嫌疑。中国古代金器在漫长的发展历程当中，仅制作工艺就相当复杂，如錾刻、铸造、贴金、锤揲、剔金、镂空、拍金、鎏金、模压、焊缀、镶嵌、掐丝、戗金、铆接、织金、泥金等，可见在工艺上的复杂性。这些工艺在各个时代都有使用，区别只是流行程度的不同而已。我们来看一则实例，"金戒指 4 枚（M6：2）。戒面上有佛像，系采用模压和錾刻的方法制成"（江西省文物考古研究所等，1990）。可见上例是采用模压和錾刻两种方法制作而成。这不是一个孤例，实质上任何一种单独的工艺都很难将金器制作成功，或者只能够制作很简单的造型。如锤揲法可能只是打制一件没有纹饰的金簪等，因此以上方法的综合应用是金器在制作上的主流。来看一件金印玺"玺与钮分模合铸，榫卯镶嵌而成"（陕西省考古研究所，1997）。可见这件金器使用了铸造、榫卯、镶嵌等方法才将其制作成功。不同时代在做工的方法上有所区别，下面我们具体来看一下。

铂金耳钉（一对）

金碗（三维复原色彩图）·明代

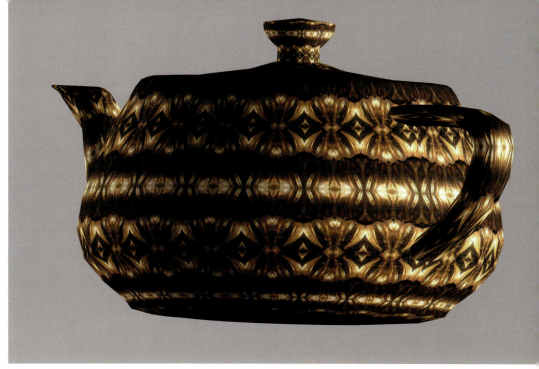

金执壶(三维复原色彩图)·明代

1. 商周秦汉金器

商周秦汉时期金器的制作工艺已经是比较复杂。在商周时期锤揲工艺就被广泛应用,如商代的车厢就常用金箔来进行装饰等。汉代,在工艺上更是较为繁复,我们来看一则实例,汉代金鞘饰,M85:82－2,"整体锻压后剪成三段"(云南省文物考古研究所等 2001)。由此可见工艺之复杂。另外,在汉代还出现了一些包金器,来看一则实例,汉代包金器,"外包薄金片"(云南省文物考古研究所等,2001)。可见汉代金器在工艺上已显现多样化的特征。当然,在汉代最主要的做工还是锤揲和模具铸造等。我们来看一则实例,汉代金耳饰,"模具铸造"(西藏自治区山南地区文物局,2001)。由此可见,在商周秦汉时期,金器的这些主要工艺都有了,且在使用上都非常普遍。从态度上看,都是十分认真,没有丝毫马虎,可以说是在继西周晚期礼乐制崩溃后在做工上比较好的一种工艺了。鉴定时应注意分辨。

2. 六朝隋唐辽金时期金器

六朝隋唐辽金时期金器在做工上也是精益求精，几无缺陷，各种方法都有使用。我们来看一则实例，六朝金戒指，"系采用模压和錾刻的方法制成"（江西省文物考古研究所等，1990）。可见，六朝时期半机械化的程度有所增加，金戒指采取了模压成型的方法比较多见，而不是像早期那样，常常使用锤揲的方法，敲敲打打一枚戒指做成了。实际上六朝时期对于黄金制品的做工十分重视，在制作方法上有变化的还不仅仅是戒指，还有如六朝金花，"用金片冲压而成"（陕西省考古研究所等，1997）。这是六朝时期常见的一种做工方法，实例很多，不再赘述。从规整程度上看，六朝金器多数在规整程度上比较好，但由于金的质地比较软，特别是越纯的金器质地越软，在这一种物理特性的指导下，六朝时期人们似乎并不太在意金器的皱折和规整程度。这一点从墓葬当中发掘出土器物身上已经可以得到证明。来看一则实例，六朝金饼，M9：4，"制作不甚规整"（南京市博物馆，2002），可见当时人们并不在意金饼的规整程度，在意的可能只是金饼，以及金饼的克数特征等。从精巧程度上看，六朝时期金器在精巧程度上丝毫不输于前代。来看一则实例，六朝金钗，M4：42，"用一根金丝对折而成"（南京市博物馆等，1998）。由此可见，其在精巧程度上非常有特点，既简洁、大方，又不失高雅。

铂金钻戒

金链子

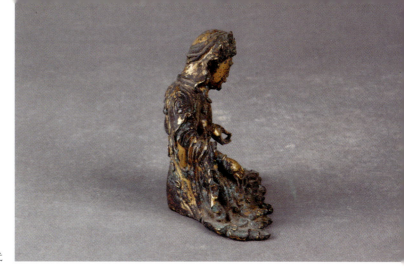

鎏金铜佛像·明代

金钏·明代

隋唐时期在金器的做工上基本延续六朝，从工艺等诸多方面其实并未能够超越六朝时期，我们就不再过多赘述。辽金时期金器在做工上通常也是比较精致，我们来看一则实例，辽代金戒指，FTM2∶8，"做工较精细"（辽宁省文物考古研究所等，2004）。可见，这一时期人们对于金器的制作态度基本是延续前代，在态度上十分认真，做工精益求精，几无缺陷。另外，这一时期在工艺上也是百花齐放，百家争鸣，錾刻、锤揲、镂空等。来看一则实例，辽代鎏金铜带结，FTM3∶6，"镂空"（辽宁省文物考古研究所等，2004）。而且这件辽代鎏金铜带结，"其中一段能转动"可见其构思之巧妙，设计之精巧，工艺之精湛。

金串饰·明代

3. 宋元明清金器

宋元明清时期的金器在做工上依然是延续传统，一丝不苟，精益求精，坚持着古老的手艺，但总体基本与前代相似，就不再过多赘述。明清时期金器在做工上进一步发展，这一点显而易见。明清时期发展了金与其他质地，如玉、宝石等的结合。我们随意来看一则实例，明代嵌宝梵文金头饰，M2：5，"顶部镶绿松石一颗"（常熟博物馆，2004）。由此可见，金材质与绿松石结合在了一起，这进一步增加了其珍贵性。当然这种情况早期时代也有见，但明清时期的特点是这种金结合器数量比较多，造型更加丰富。从工艺上看，各种工艺都有应用，可谓是集大成，镶嵌、鎏金、錾刻、锤揲、镂空、编织等都有见。我们来看一则实例，明代鎏金蝶形发钗，"触角用银丝卷绕弹簧状"（何民华，1999）。由此可见，这件鎏金器皿在构思上非常巧妙，可谓是极尽心力，同样也达到了出奇的效果。

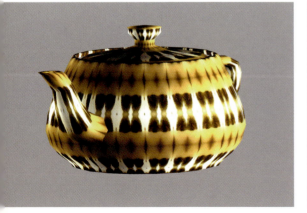

金执壶（三维复原色彩图）

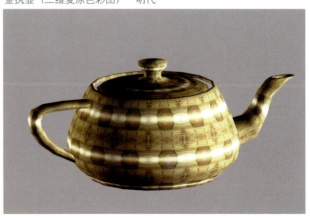

金执壶（三维复原色彩图）·明代

4. 民国与当代金器

民国时期金器在做工上基本延续前代，在制作方法、工艺水平、态度等方面都是模仿清代，这一点很明确，并没有太大的创新，加之民国时间又短，故不再过多赘述。

海豚金戒指

黄金饰件组合

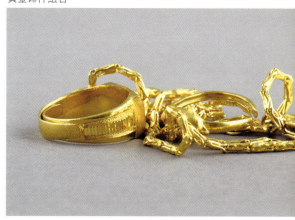

几何纹金戒指

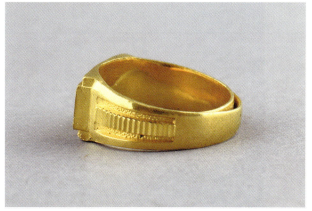

彩金项链

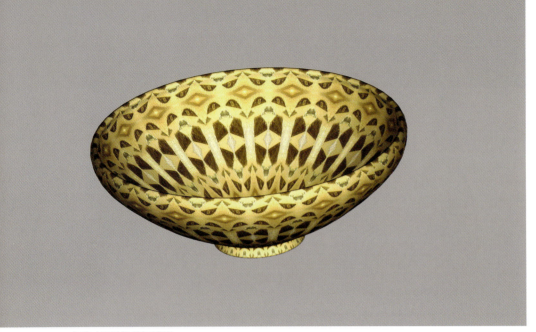

金碗（三维复原色彩图）

　　真正在做工上集大成者是当代金器。当代大量的黄金储备量，造就了众多的金器，从数量上无与伦比。而且工艺手法多样化，镶嵌钻石、宝石以及各种珍贵宝玉石的情况十分常见。在具体的工艺上极尽心力，几乎各种各样的构思都想到了。除了传统，镶嵌、鎏金、錾刻、锤揲、镂空、贴附、盘绕等都有见。有时使用高浮雕技法，有时巧妙构思，可以使戒指、耳坠等翻动。在一件器物之上采用多种方法制作，最后进行焊接等。有的时候一件看起来很大的摆件，但是如果我们看其重量却不是很重，完全是我们可以承受的心理范畴，这是运用了特殊工艺制作而成，即可以将器物的器壁制作得非常之薄，又保持不变形。总之，当代金器实际上看的就是工艺，各种各样的工艺交织在一起，组成了一个构思巧妙、巧夺天工的金器世界。在具体的做工上，工艺精湛，造型隽永，雕刻凝炼，精美绝伦。

几何纹金戒指

黄金饰件组合

金弥勒佛

三、铭　文

金器当中有铭文的器皿常见，这与金器贵金属的属性分不开。人们在珍贵和具有财富象征功能的金器之上镌刻铭文，赋予其人的意志，寄托自己的思想，表达自己的感情，无论古代还是现代，这种情况都很常见。最常见铭文的无疑就是金币。我们来看一则金币译文"'我们的主上，狄奥多西斯，虔诚的幸福的至尊（皇帝）'。背面铭文为'全胜的皇帝们'CCC 分别代表皇帝、皇后及先帝。脚下'CONOB'译意是'君士坦丁堡的标准（黄金）'"（牟世雄，2001）。由此可见，这件金币在铭文上的繁复，将金币的来龙去脉表达得异常清晰，这也是钱币铭文的特点。还有金印之上常见铭文，我们来看一则实例，金印玺，"玺面篆书阳刻'天元皇太后玺'6 字"（陕西省考古研究所等，1997）。这类铭文具有较高的史料价值。当然更多的是生活用品上的铭文，"唐代鎏金银牌饰 1 件（M1∶2）。器体已残损，仅存中央长方框形铭记，其上竖行阴刻'镇土之宝'"（南京市博物馆等，1999）。由此可见，中国古代金器在铭文上内容多样，既有严肃的钱币和印章上錾刻的铭文，同时也有鎏金的铭文。可以看到"宝"字和我们现在的简化字是一样的，这说明，这件唐代鎏金银牌上的铭文并不是很严肃，具有极为世俗化的倾向。总之，铭文是金器之上很重要的一部分内容。下面我们具体看一下各个历史时期金器的铭文特征。

1. 商周秦汉金器

商周时期铭文发现比较少，特征还不是很明确，但是秦汉时期铭文特征已是比较清晰。我们来看一则实例，西汉金扣腰带，"一块带扣背侧錾刻'一斤一两十八朱'，另一块侧面錾刻'一斤一两十四朱'"（韦正等，2000）。由此可见，在金器上錾刻铭文在西汉时期已是非常普遍的事情，题材多样，有计量、符号、姓氏、爵位等，我们来看一则实例，汉代金饼，"少数为'齐'或'齐王'"（山东大学考古系等，1997）。但有的时候金器上的这些印文会有模糊不清的情况，金器比较软，容易受到摩擦，甚至刮擦等，这是由其固有特征所决定的。

2. 六朝隋唐辽金时期金器

六朝隋唐辽金时期的金器在铭文上也很丰富，除了外国钱币、玺印等传统纹饰外，当时国内钱币当中也有一些金币上面有铭文，我们来看一则实例，六朝金五铢，M1：26，"面阴文'五铢'"（马鞍山市文物管理所，2004），由此可见，这一时期国内钱币上的铭文比较简单，就是"五铢"两个字，并没有像古罗马那样将国王的头像印在上面，以及繁缛的纹饰衬托等，简洁、大方是其显著特征，鉴定时我们应注意分辨。隋唐时期基本上也是延续前代，主要是在印章及钱币等上面铸刻铭文，如唐代"开元通宝"金币之上，在铭文上也只是这四个字，没有因为材质的珍贵性而在上面书写更多的文字，这反应出中国人所讲究的内敛之美。辽金时期金器在铭文上主要是前代的延续，变化不大。

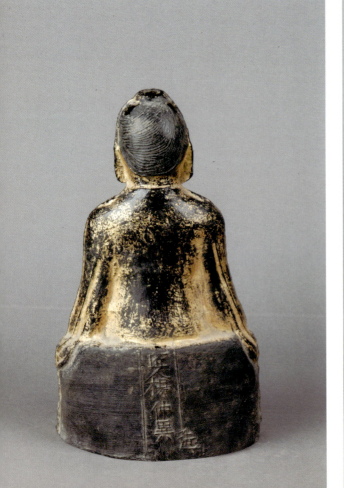

鎏金铜佛·唐代

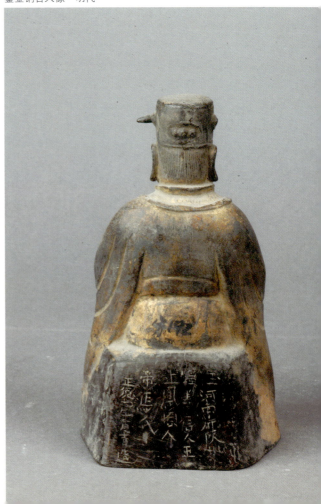

鎏金铜官人像·明代

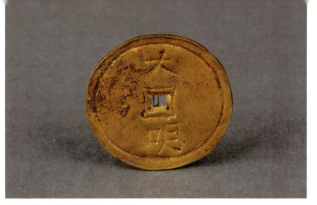
"大明"金币(背面)·明代

金钏·明代

3. 宋元明清金器

宋元时期金器在铭文特征上与前代相比没有太大变化,多数为传统的延续。明清时期基本也是这样,但明清时期有铭文的金器特别多,也就是出现的频率较为频繁,这其实也是一种繁荣。我们来看一则实例,明代嵌宝梵文金头饰,M2:5,"以一梵文文字为主体"(常熟博物馆,2004)。由此例可看到,在明清时期铭文不仅仅是汉字,也有梵文等。其实这一点没有什么奇怪的,因为在同时期瓷器之上,可能梵文更为丰富,虽然字看不懂,但是很多人还是喜欢使用梵文的金器,看来梵文对于老百姓而言,可能只是一种流行的风尚而已。当然吉语铭文是明清时期不可少的铭文。来看一则实例,明代金冥钱,"孔四周模压'长命富贵'四字"(南京市博物馆,1999)。在明器上琢刻"长命富贵"这几个字,的确是令人唏嘘不已,因为既然是冥钱,就说明人已经死去了,那怎么还能够"长命富贵"呢?对于我们现代人来讲很难理解,但对于明代那个灵魂观念很盛行的年代,这四个字是可以理解的。我们在鉴定时应转换观念,用古人的视角来看问题。其实关于明代金冥钱,还有很多字都需要用转换思维方式来理解。如"MK:29-2,表面压刻有'明道通宝'四字"(南京市博物馆,1999)。这实际上是人们对未来世界的一种美好想象。另外,明代还有一些教化牌也比较有特色。我们来看一则实例,明代金牌,M3:4,铭文为"'凡我子孙,务要尽忠报国,事上必勤慎小心,处同僚谦和为本,特谕,慎之戒之'"(南京市博物馆,1999)。可见是将所想对子孙说的话,以铭文的形式刻在了金器之上,表达一个完整的意思,这应该算是金器铭文在字数、内容上的一个巅峰。清代金器铭文没有明代多,但题材、内容基本相似。

4. 民国与当代金器

民国金器与清代金器在装饰文字特征上都比较相似，但有铭文者在数量上显然没有明清时期多见，总之，没有过于突出的特点。当代金器在铭文上主要还是延续传统，只是在具体装饰器物上与古代有不同之处。如"长命富贵"多铸刻在长命锁上，四个字很大，一般情况下比较规整，刻在中间位置，周围以吉祥纹饰装饰。其实这和明清时期没有太大的区别，只是我们当代人不会将"长命富贵"用在冥币上。当然这是观念的问题，鉴定时应注意分辨。另外，当代人还喜欢镌刻"福""寿""佛""安""贵"等字样的器皿。总之，当代金器镌刻铭文的情况经常有见，但谈不上是非常兴盛。当代金器似乎并不是以文字来取胜，而是以工艺和造型取胜。再者从数量上看，有铭文的金器在总量上不占优势，属于小众。

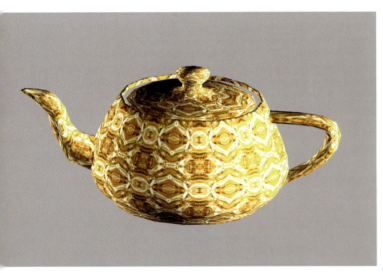

花纹金执壶（三维复原色彩图）

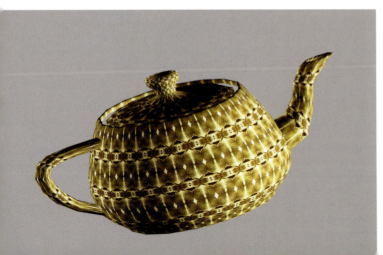

菱形花卉金执壶（三维复原色彩图）

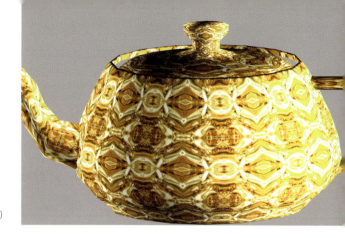

花纹金执壶（三维复原色彩图）

四、手 感

　　金器的手感基本特征很明确，特征也很简单，以细腻、光滑为主。我们来看一则实例，西汉金龟，M2填土：19，"龟背光滑"（湖南省文物考古研究所等，2001）。由此可见，这件西汉金龟是光滑的，实际上这一特征具有普遍性。无论中国古代的金器还是当代金器，手感都是光滑的，这是由金器自身固有的特征所决定的。但是这只是在没有任何外界干扰的情况下是这样，如果有外界的干扰，这种情况还会有例外。关于这一点我们来看一则实例，明代金币，"表面粗糙"（南京市博物馆等，1999）。看来这件金器是受到了腐蚀，所以表面似乎是粗糙的。但这种情况不是很多见，多数金器在历经数百年之后依然是光滑如初，金光闪闪，鉴定时应注意分辨。

　　另外，金器还有一个重要的特征，就是手感重。在手中向上抛有打手的感觉，这也是由黄金密度大等固有特征所决定的，这一点无法改变，它不分古代和现代，所有的金器都是这样。我们来看一则实例，六朝金饼，M9：4，"厚重"（南京市博物馆，2002）。当然，当代金器也是这样，一块金条看起来没有多大，但是如果看重量可能是10千克，这样的重量，女士单手拿起来很困难，这就是典型的金器视觉差。

金珠

金条（三维复原色彩图）·明代

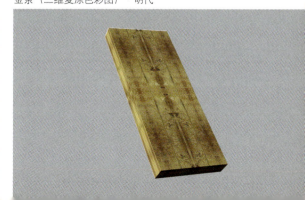

几何纹金戒指

五、完 残

金器完残特征通常情况下都比较好，这是由金器延展性强等自身固有的优点所决定的。金器可弯、可折，但不会断，这是金器的本质特征。这一点从当代金器上看也是这样。例如我们看到金店内琳琅满目的金器，残断的情况很少见。同时，金器也很难腐蚀和生锈等，历经岁月的金器，都还是金光闪闪。但是对于古代的金器而言，由于各种各样的原因，金器在完残特征上表现各异，我们来看一下。

彩金项链

铂金耳钉（一对）

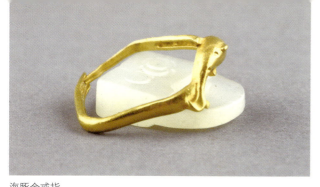 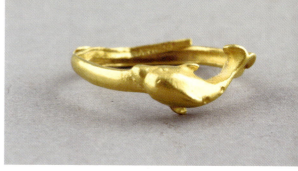

海豚金戒指　　　　　　　　　　　　　　海豚金戒指

1. 碎片

商周秦汉金器在完残特征上多数表现得比较好，但有时也会有问题。我们来看一则实例，商代金箔，"金箔均为零星碎片"（安阳市文物工作队，1997）。可见金箔成为了碎片，这是因为金箔锤揲得过于薄，一般情况下一两黄金就要锤揲成几平方的金箔，所以金箔成为碎片是很有可能的，这就是说，作为金器材质的黄金虽然理论上不会成为碎片，但是制作成金器之后情况就不一样了。这种碎成片状的残缺情况，在历史上也是很常见。我们再来看一件这样的实例，金箔残片，M5239：9，"从金箔残片的铜锈痕迹观察"（洛阳市文物工作队，2000）。当然，碎片的情况，各个历史时期都有见，由于并无特殊，我们就不再一一赘述。

2. 变形

变形的情况在历代金器当中都有见，可能只是在当代少一些，我们来看一则实例，汉代圆形盔饰，LCM1：6，"出土时已变形"（西藏自治区山南地区文物局，2001）。这种情况很常见，因为金器本身就相对柔软，可折，韧性很强大。这对于黄金来讲是一种优点，但对于金器而言，如果从造型规整程度上来看显然是一种缺陷。这种情况各个历史时期都有见，鉴定时应注意分辨。

3. 残缺

残缺是指金器不仅仅是残，而且有了缺少的部分，是一种较为严重的有残情况。这种情况对于古代的金器而言有见。来看一则实例，西汉金龟，M2填土：19，"头残缺"（湖南省文物考古研究所，2001）。这种情况对于金器而言虽然不多见，但的确偶尔有见。再来看一则实例，唐代鎏金银牌饰，M1：2，"器体已残损"（南京市博物馆等，1999）。由此可见，这件鎏金的器皿也是残碎，这种情况很遗憾了，我们看不到文物的全部内容。残缺的原因多种多样，我们就不再仔细深究。对于鉴定而言，我们要知道残缺的金器较为常见，这一点我们在鉴定时应注意。

4. 磨损

金器在发现时磨损的情况比较常见，有的是自然磨损，有的则是人为的磨损。来看一则实例，六朝金币，"重 2.306 克（入土前已剪边并磨损严重）"（牟世雄，2001）。由此可见，这件器物磨损比较严重。这是由金器的特点所决定的，因为金器比较软，容易受到磨损，如人为的用刀刮蹭金器的情况都很常见。这一点我们在鉴定时应注意分辨。

5. 组件缺失

金器具有良好的耐腐蚀性、延展性，但是许多金器镶嵌的组件并不是像金器那样的有耐性，很多情况是组件缺失。我们来看一则实例，清代金冠顶，M1：3，"原应嵌宝石（已散失）"（上海市文物管理委员会，1990）。金器上的组件宝石缺失了，这种情况很常见，但主要是针对古代金器而言。当代金器组件缺失的情况很少见，这与当代金器镶嵌器物极高的工艺水平有关。

金戒指

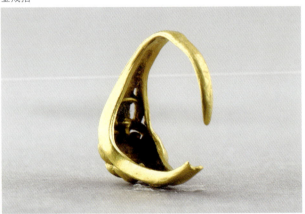

金戒指

仿金珠

仿金珠

仿金珠

六、功 能

　　金器的功能相当明确，它是一种贵金属，具有众多的功能，如一般等价物的功能，即钱币；财富象征储备的功能；财富象征首饰的功能；首饰艺术品的功能；贵重礼器的功能；金棺明器的功能；金碗、金杯实用的功能，等等。由此可见，金器最主要的功能是财富象征。在这一功能的基础之上，才有了众多的衍生性功能。但是我们可以看到的是，在这些功能当中陈设装饰的功能最为丰富。

　　以上只是金器宏观上的功能，实际上不同时期的金器在具体功能上特征有所不同，特别是不同的器物造型，功能都不同，有些可能只是一些微小的区别。但这些微小的区别足以使一种新的金器产生，下面我们具体来看一下：

镀金回纹"富贵不断头"和田玉青海料琉璃狮子拼合印章

金戒指组合

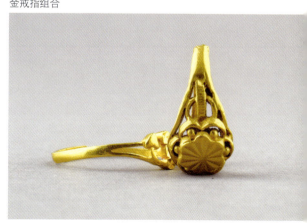

1. 商周秦汉金器

商周时期金器在具体的功能上很明确，我们来看一则实例，西周金箔，MK4：7、20，"可能为装饰车厢之用"（中国社会科学院考古研究所，2000）。由此可见，金箔的功能在西周时期非常明确，就是装饰车厢的装饰品。我们知道，金箔其实是用很少量的金子，利用黄金良好的延展性，1两黄金就可以锤揲成几平方米的金箔，这里说的是古代的技术，如果是当代可能是几倍于这样的面积。不过由此可以知道，商周时期金器功能很明确。关于这一时期金器的功能，我们再来看一则实例，春秋金马佩，"可缝系"（李树涛，1990）。由此可见，这件春秋时期的金马佩在具体的用途上是可以缝系的。汉代金马形牌饰，LCM1：1，"当为用于服装或帽盔之上的缀饰"（西藏自治区山南地区文物局，2001）。

汉代金器在具体功能上通常也很明确，如汉代圆形盔饰，LCM1：6"当为缀系之用"（西藏自治区山南地区文物局，2001）。可见这件金器的具体功能就是缀系，当然宏观上的功能就比较深刻了，可能象征性功能更加强烈一些。再来看一则实例，汉代金钏，M68：35－1，"边沿有小孔以缝缀于革带上"（云南省文物考古研究所等，2001）。由此可见，这件汉代金钏的功能是缝缀于腰带上，应该是装饰腰带的一种工艺品，但用黄金来装饰，显然有炫耀的成分。

金戒指

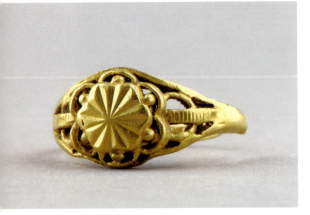

金珠

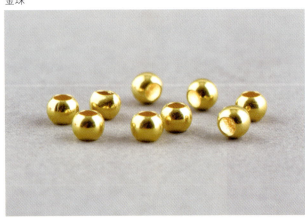

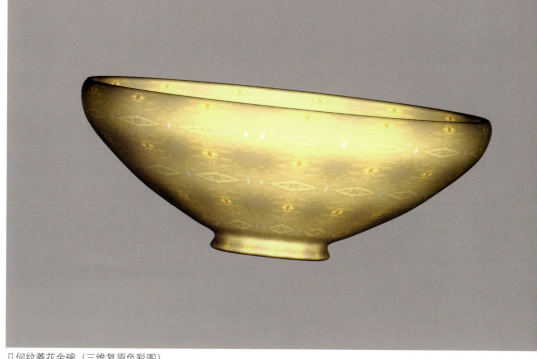

几何纹菱花金碗（三维复原色彩图）

2. 六朝隋唐辽金时期金器

六朝隋唐辽金时期的金器特征并不是很明确，当然这里所说的是具体功能。我们来看一则实例，六朝金饼，"用途不明"（南京市博物馆，2002），用途不明就是指没有具体的功能，实际上金饼在宏观上的功能十分明确，如此重的金饼，就是身份和地位以及财富的象征。其实在古代有很多类似于金饼的器皿，实际上并没有太过于具体的功能。在六朝时期像这样的金器其实并不多，大多数是在具体功能上十分明确。来看一则实例，六朝金花，"应为六朝金冠或步摇上的饰片"（陕西省考古研究所等，1997）。可见其功能十分具体，就是金冠或步摇上的饰片。

隋唐五代时期金器的功能也是十分具体。如唐代鎏金银牌饰，M1：2，"应是用于辟邪压胜"（南京市博物馆等，1999）。这种情况是比较常见的，同时在唐代使用鎏金也是比较常见，其功能是用于辟邪。像这样的情况在唐代还有很多。

辽金时期金器在功能上的特征也是十分具体。我们来看一则实例，辽代鎏金流苏"可能是帷幔上的一种垂饰钉铃"（林茂雨等，2001）。可见其功能非常的具体。另外，金器也常常是作为辽代"女人头部的装饰品"（彰武县文物管理所，1999）。这一点很明确，如金簪、金钗等都是这样。

鎏金铜佛像·明代

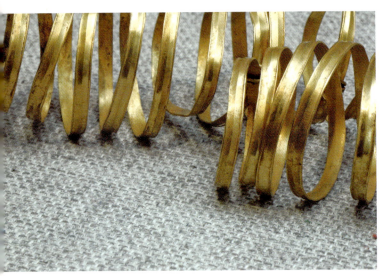

金钏·明代

3. 宋元明清金器

宋元明清时期金器在具体功能上基本延续前代，各种各样的功能都有见，但具体的功能比较复杂。我们来看一则实例，明代"且主要为金银饰品"（常熟博物馆，2004）。其实这是金器在功能上最为基本的特征，如戒指、耳环等其实主要都是一些首饰类的器皿，主要的功能是以装饰为主。另外，在这一时期金器实用性的功能也非常突出。我们来看一则实例，明代金葫芦盒，M3：5，"内有药物"（南京市博物馆，1999）。可见这件葫芦盒并非是把玩品，而是实用和装饰以及珍贵材质结合的典范，关于这一点我们再来看一则更为实用的实例，明代金筒，M3：1，"内装耳挖、牙剔、镊子、鼻烟棒"（南京市博物馆，1999）。可见明代金筒在功能上的特征是特别的明显，就是盛放小物品的器皿。

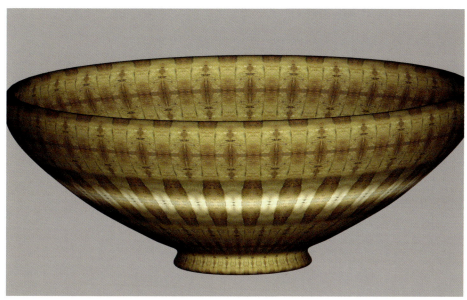

金碗（三维复原色彩图）·明代

4. 民国与当代金器

民国金器在具体特征上基本延续前代，创新比较少见，我们就不再赘述。当代金器在具体功能上特征也很明确，如戒指就是戴在手指之上；项链功能也很明确，就是戴在脖子上的配饰；手串的功能更是清楚，就是戴在手腕上的装饰品；金条就是收藏品，生肖件就是本命年或者生肖者佩戴。总之，每一种器物的产生必然有其社会需求，不会凭空产生，又凭空消失。只要是在功能没有改变的前提下，金器的器物造型就不会改变。

金戒指

彩金项链

第三章 造型鉴定

第一节 器型鉴定

金器常见的造型主要有金条、项链、吊坠、金币、戒指、耳环、金镯、耳钉、香囊、荷包、金碗、金盘、金碟、金簪、金钗、手链、金珠、生肖、金束发冠、金狮、金钏、耳坠、钮扣、金牌、帽饰、金盒、金环、金锭、串饰、金箔、盔饰、筒形饰、耳饰、金龟、金猪、腰带、带钩、王冠、发针、葫芦、金饼、顶针、发笄、冥钱、金筒、葫芦盒、金锭、观音、金佛、金镶玉等。由此可见，金器的造型种类十分丰富，多为传统的延续，以装饰品首饰为多见，生活用品有见，但数量比较少。造型鉴定对于金器可以说起着决定性的作用，在鉴定时我们应特别注意两个方面的内容。一是不同时代会出现相异的器物造型，相同的造型在不同的时代里数量会有异同。二是造型因功能而产生，同样因功能结

金执壶（三维复原色彩图）

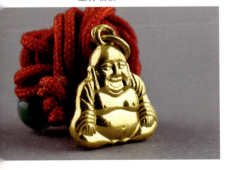

金弥勒佛

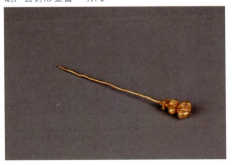

葫芦首钉形金簪·明代

金钏·明代

束而亡。通常在功能不变的情况下,金器的造型很难改变,而当功能改变时,金器的造型很容易就消失掉了。下面我们就来看一下不同时代的金器,在器物造型上的特征。

金葫芦

镀金回纹"富贵不断头"和田玉青海料琉璃狮子拼合印章

金珠　　　　　　　　　　　仿金珠

一、商周秦汉金器

商周时期的金器在造型上特征比较简单，主要以金箔、耳环、牌饰等为多见。我们来看一则实例，西周"金箔2件"（中国社会科学院考古研究所山东工作队，2000）。由此可见，这一时期的造型还是比较少，实用和装饰相结合的比较多，在具体的形制上也是以简洁为主，很复杂的造型不见。

秦汉时期金器在造型上相对于商周时期要复杂得多。我们来看一则实例，西汉"金银器有金扣腰带、金带钩、王冠形金饰"（湖南省文物考古研究所等，2001）。由此可见，在西汉时期金器的造型已经扩展到生活用具。另外首饰的功能也很强，汉代金钏，"M69：102，6件金钏和1件玉镯重叠成圆筒状"（云南省文物考古研究所等，2001）。这样可以看到，汉代金器在造型上有了一个跃进式的发展，各种各样的造型都出现了。常见器物造型如耳环、戒指、盔、牌、钏、冠、带钩、腰带、鞘饰、刀等，可见在造型上之繁荣。

二、六朝隋唐辽金时期金器

六朝隋唐时期辽金时期金器在造型上特征比较复杂。来看一则实例，六朝"出土于M3、M6有金戒指、金指环、金手镯、银手镯、银发钗、银顶针、银耳挖、银火拔等"（江西省文物考古研究所等，1990）。可见出土器物当中，金器从种类上看并不占优势，主要以金戒指和金指环为主。实际上，在六朝时期墓葬当中出现大量金器的情况有见，但不是很多，多数墓葬随葬金器的数量有限。如"主要

有珠、羊、叶、指环等"（南京市博物馆，2002）。这是一座六朝时期的墓葬，我们可以看到随葬金器的造型都是一些小件，大件也有见，但主要是以玺印、金饼为主。总的来看，六朝时期金器在造型上还是比较丰富，如玺印、金花瓣、金丝、手镯、指环、戒指、金簪、金饼、五铢、金叶、金箔、金铃、冠饰、金钗、顶针、腰牌等都有见，可见造型之繁荣，应该是延续前代继续发展的结果。隋唐辽金时期基本是延续六朝时期特征，没有本质上的改变。

三、宋元明清金器

宋元明清时期金器在延续前代的基础之上继续发展，我们来看一则实例，明代金戒指，"双龙形戒2件"（何民华，1999）。由此可见，戒指在明代依然是人们所钟爱的金首饰之一。这一时期对于传统的东西继承的非常之多，从具体的造型上看，几乎没有太大的创新。常见的器物造型主要有金币、金簪、金钗、金钏、金戒指、金狮子、金条、金饰片、金包髻、金带钩、金锭、金耳坠、金葫芦、金盒等。

金碗（三维复原色彩图）·明代

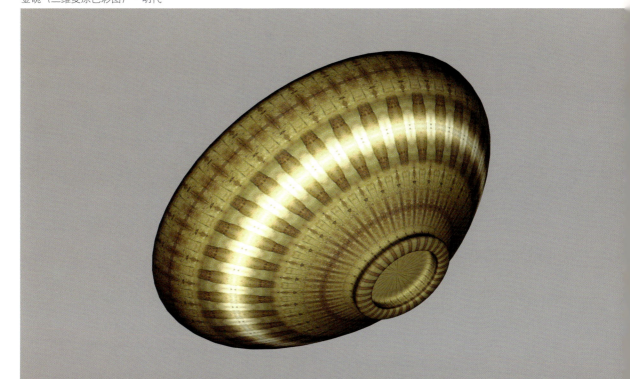

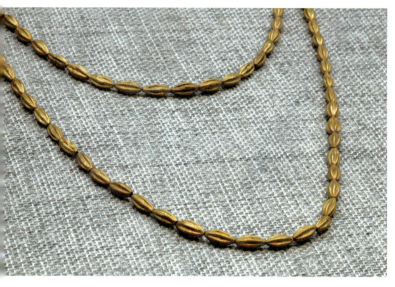

金串饰·明代

葫芦首钉形金簪·明代

金钏·明代

四、民国与当代金器

民国时期金器在造型上主要延续前代,这一点没有任何疑问,大多数器物造型在前代都能够找到原形,创新的造型很少见。如戒指、耳环、耳坠、金花、饰片、金叶、金锭、金条、金币、金簪等都有见,总之民国金器在造型上与前代没有太大的区别。当代金器在器物造型上是一个春天,可以说是集历代之大成,出现了种类繁多的器物造型。如金条、项链、吊坠、金币、戒指、耳环、金镯、耳钉、金碗、金盘、金碟、筷子、金簪、金钗、手链、金珠、生肖、金钏、耳坠、钮扣、金牌、金盒、金环、金锭、串饰、耳饰、金龟、金猪、葫芦、金饼、金锭、观音、金佛、金镶玉等都有见。各种手链在商场里琳琅满目,戒指的造型繁多,不下几百种。但我们依然可以看到,当代金器抛弃了一些古代的造型,如香囊、荷包、帽饰、金箔、盔饰、筒形饰、腰带、带钩、王冠、顶针、冥钱等,这些器皿主要是与我们当代人的观念格格不入,所以也就完成了历史使命,退出历史舞台。不过当代金器在去其糟粕的同时,也革新了一些造型。如将本来很一般的珠子做成了各种各样的造型,名曰"转运珠",大小不一,形状不一,金光闪闪,使人看起来既眼花缭乱,又被其美好的寓意所感染得心旷神怡。其实这就是现代的观念注入到了古老的金珠之上。总之,当代金器造型在诸多方面都有创新。

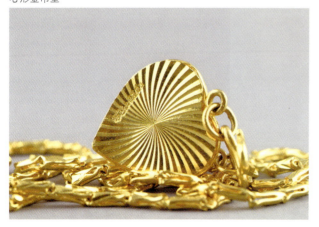

心形金吊坠

几何纹金戒指

第三章 造型鉴定

金链子

金珠

金珠

第一节　器型鉴定

铂金耳钉

金荷包·明代

金球（三维复原色彩图）·明代

第二节 造型特征

一、圆片形

圆片形的金器造型有见，从造型本身来看，就是圆形切割成片状。我们来看一则实例，汉代圆形盔饰，LCM1:6，"呈圆片状"（西藏自治区山南地区文物局，2001）。这是一种几何造型，但判断的标准却不是尺寸意义上的，而是视觉意义上的，也就是以视觉为判断标准。圆片形的造型在金器上应用有很多，不仅仅是盔饰，在戒面、耳坠、挂件等诸多方面都有应用。商周秦汉时期金器之上常见，六朝隋唐辽金时期的金器之上也是常见，直至当代金器之上都有见。

几何纹金戒指

仿金珠

几何纹金珠（三维复原色彩图）

二、圆 形

圆形是最基本的金器造型之一。圆形对于中国人的影响十分深远，早在新石器时代人们就开始注意到圆形，红山文化的玉璧就是典型的圆形造型；良渚文化的玉琮也是圆形，内圆外方，方形的大地层层上升，直至天庭，而最顶端的圆孔就是天庭。由此可见，圆形对于中国人思想的影响从那时就开始了。圆形在金器上的应用也是比较早，我们来看一则实例，汉代金耳饰，"略呈圆形"；汉代戒指，"呈圆形，戒环用金片制成后与戒面相接"（西藏自治区山南地区文物局，2001）。由此可见，圆形所涵盖的造型十分丰富，不仅有耳饰而且有戒指。实际上，商周秦汉金器在圆形的造型上应该是十分丰富，如环和指环等都是较为典型的圆形。

六朝隋唐辽金时期的金器在圆形上基本延续前代，我们来看一则实例，六朝金指环，M9：1，"圆形不规整"（南京市博物馆，2002）。可见的确是延续前代，只是在圆形上不太规整，其实金器并不在意圆形的规整程度。当然多数圆形造型还是规整的，例如温峤墓还出土了一件金指环，M9：2，"圆形规整"。由此可见，六朝时期圆形的金器造型规整与不规整都有见，当然，这一时期圆形的造型还有很多，如金币、顶针等多数都是圆形。我们来看一则实例，六朝金顶针，M7：15，"圆形"（南京市博物馆，1998）。由此可见，这一时期圆形的丰富程度。

铂金耳钉

"大明"金币·明代

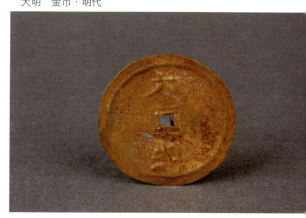

金碗（三维复原色彩图）

宋元明清金器在圆形的造型上也不逊于前代，我们来看一则实例，明代小金饰片，"M1：17、18，圆形"（南京市博物馆等，1999）。再来看一则实例，明代金包髻，M29：1，"圆形"（南京市博物馆等，1999）。由此可见，明代圆形金器的造型是多么的丰富，常见到的圆形金器造型，如金币、护心镜、冥币、圆形牌、金镯、金簪等都是这样。但是有些器皿整体不全都是圆形的，只是造型的局部是圆形的。我们来看一则实例，明代金帽花，M3：8，"底部圆形"（南京市博物馆，1999）。由此可见，只是金帽花的底部是圆形的，其他部位则不是圆形的。像这样的情况很多，如明代金簪，M29：2、3，圆身"（南京市博物馆等，1999）。只是身体是圆形的，头部可能一端是尖的，而另外一端是蘑菇形的等。

民国与当代金器在圆形造型上的应用十分广泛，吊坠、挂件、把件、红绳转运珠、串珠、金币、金镯、耳环、戒指、扳指、指环等，都常见圆形的造型。总之，圆形的造型在当代已经深入人心。

金珠

金戒指

几何纹金戒指

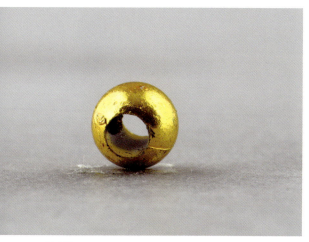
仿金珠

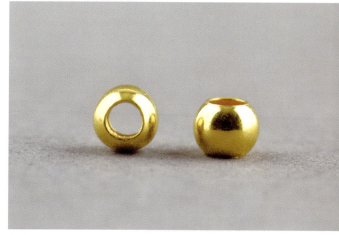
金珠

三、筒 形

　　筒形的造型比较常见，这种造型直口、直腹、平底，犹如竹筒一般，人们称之为筒形。此种造型广泛应用于各种质地的器皿，早在新石器时代，陶器就有筒腹等的造型。由此可见，这种造型实际上出现较早。在金器上的应用，我们来看一则实例，汉代金筒形饰，"呈两端直径稍异的圆筒状"（西藏自治区山南地区文物局，2001）。由此可见，这件器皿显然是以圆筒形的造型取胜。商周秦汉金器当中有很多类似的这种造型，最常见的如笔筒等，都是比较标准的筒形。但作为金器的筒形显然都是视觉的概念，并不是几何意义上的概念，这一点我们在鉴定时应注意分辨。

　　六朝时期筒形的造型也有广泛应用，我们来看一则实例，六朝金套管，"圆筒状"（陕西省考古研究所等，1997）。一旦与管结合起来，我们可以想象其应用范围是多么的广泛，应该说是人们最为熟悉的金器造型之一了。隋唐辽金时期的金器基本延续了这一特征，宋元明清金器在筒形上也是延续传统，并没有太多的改变。民国与当代金器在筒形上器物造型也是比较丰富，笔筒、筒管、筒形转运珠，以及各种器物的筒腹，等等，总之筒形在当代十分常见，是金器造型的主流之一。

四、半环形

半环形的造型在金器当中有见。我们来看一则实例,六朝金冠饰,M1∶6,"由四个半环形中空扁管组合而成"(新疆文物考古研究所,1997)。由此可见,半环形的中空扁管只是作为冠饰的组件存在,并没有独立存在。其实这也是半环形造型在金器中的常态。从数量上看,半环形的造型并不容易找到,其数量应该是非常少,基本上属于偶见的状态,古代和当代都有见。从概率上看,主要以当代金器为显著特征,鉴定时应注意分辨。

五、椭圆形

椭圆形的造型在金器中最为常见,椭圆的造型比较符合视觉审美的习惯,特别是符合中国人的视觉习惯。古代椭圆形的金器造型就常见,我们来看一则实例,汉代金耳饰,"有椭圆形挂钩"(西藏自治区山南地区文物局,2001)。由此可见,早在汉代,金器椭圆形的造型就有见,而且在这一时期十分普遍。再来看一则实例,六朝金戒指,M1∶4,"戒面椭圆形"(南京市博物馆等,1998)。看来,不仅仅是耳饰的造型,而且戒指的造型也常常是呈现椭圆形。椭圆的造型在汉魏六朝时期俨然成为了一种风尚。宋元明清金器在椭圆形的造型上基本延续了传统,椭圆形的造型非常多。来看一则实例,明代白玉嵌宝金钗,M2∶6,"由椭圆形菊花和蝴

几何纹金执壶(三维复原色彩图)

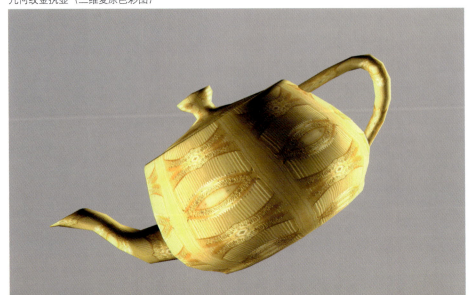

铂金耳钉　　　　　　　　铂金耳钉　　　　　　　　　铂金耳钉

蝶组成"（常熟博物馆，2004）。由此可见，这一时期椭圆形的造型在金器上的应用进一步扩大了。民国与当代金器椭圆形的造型更为丰富，应用到了诸多的器物造型之上，如戒指、耳钉、串珠、手链、项链、挂件、吊坠、挂钩，等等，充分体现出了当代金器在椭圆造型上的繁荣。我们再来看一则实例，明代鎏金菊花形发钗，"菊花呈椭圆形"（何民华，1999）。可见椭圆形在金器上的应用已经多元化了。

金冥钱·明代

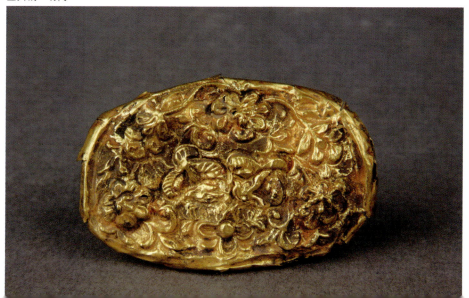

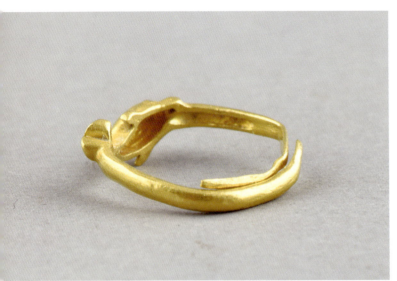

海豚金戒指

铂金耳钉

铂金耳钉

六、扁钟形

扁钟形的金器有见，我们来看一则实例，六朝金铃，"形似扁钟"（王银田等，1995）。这样的金器造型一看就知道是比较早期的作品。实际上，扁钟形的作品也是比较适合于铃铛的造型，这样听起来声音可能会更加悦耳。这种造型主要是在古代比较多见，甚至有的墓葬当中也有铃铛随葬。具体寓意先不谈，但足见古代人们对于金铃铛的重视程度。因此，从数量上看，扁钟形的造型主要是以中国古代金器为主，当代金器当中很少见。

七、三角形

三角形的造型在金器中有见。我们来看一则实例，西周臂钏，QXM1：3，"两端扁平呈三角形"（唐山市文物管理处等，1997）。由这件实例可见，三角形的造型应用在了金钏之上，为两端的造型。这种情况在其他历史时期的金钏上也有见，但并不是很常见。三角形的造型在金器之上的应用也是特别的广泛，不仅仅限于金钏，在其他器皿之上也有见。如我们常见的金箔有很多都呈现出三角形。我们来看一则实例，汉代金箔，"均三角形"（西安市文物保护考古所，2000）。当然三角形的造型在功能上应该是比较适合金箔粘贴的，可能是基于装饰性方面的情况，将金箔制作成为了三角形。总之，各个时代里三角形的造型在金器上应用比较广泛，绝不仅仅是限于以上两个实例。

几何纹金戒指

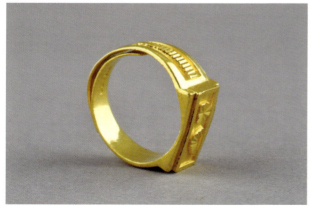

几何纹金戒指

八、环　形

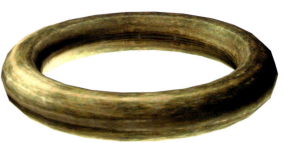

金镯（三维复原色彩图）·明代

环形造型在金器当中比较常见。我们来看一则实例，西周金耳环，QXM1∶12，"环形"（唐山市文物管理处等，1997）。可见环形的造型早在西周时期的金器之上就有应用。这绝不是一个孤例，而是有许多这样的情况。我们再来看一则实例，西周臂钏，"环形"（唐山市文物管理处等，1997）。因此，环形造型在西周时期被广泛应用于诸多器皿之上。春秋战国时期也是这样，有更多的环形金器应用，而且出现的频率越来越高。如春秋战国耳环，M2∶7，"金条折成环形"（新疆文物考古研究所等，2003）。实际上，在这一时期不仅仅是耳环，如指环、手镯等都是标准的环形造型。不过，由这件实例我们可以看到，这件耳环是由金条折成的。这说明了金器实际上不在意其环形的规整程度。汉代也常见环形的金器造型，来看一则实例，汉代金镯，"圆环形"（西安市文物保护考古所，2000）。由此可见，六朝时期金器在环形造型上基本是延续前代，包括唐宋时期基本都是这样，直至明清乃至当代，变化实际上都不大，只是出现的频率增加或减少的问题。

铂金钻戒

金钏·明代

第二节 造型特征 **81**

金钏·明代

金钏·明代

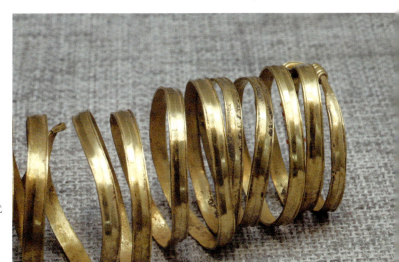

金钏·明代

九、纺轮形

纺轮形的造型在金器当中有见。我们来看一则实例，西汉金串饰，M2：6，"纺轮状"（湖南省文物考古研究所等，2001）。这件所谓纺轮形的造型都是一些串珠，将串珠制作成纺轮形其实很早就有见，新石器时代及商周时期的玛瑙极喜欢制作成纺轮形的造型，而金器制作成纺轮形的造型其实从技术上更简单。但从实践来看，各个时期这种造型的串珠其实很少见，说明这种造型只是一种尝试，但这种尝试显然没有成功。如果说有见，那可能是我们当代造型繁多的转运珠中有一些这样的造型。

十、圆条形

圆条形的造型在金器当中常见，这种造型用于金器十分贴切。因为只有金器超强的延展性才可制作出犹如条形的器皿。我们来看一则实例，西周臂钏，"钏身圆条形"（唐山市文物管理处等，1997）。由此可见，这件金钏的造型是圆条形的。其实，不仅仅西周时期的金钏是圆条形的，其他时期的金钏大多数也都是圆条形或者是扁条形的。从数量上看，圆条形的造型在金器上的使用并不是很广泛，实例也比较少见。这一点我们在鉴定时应注意分辨。

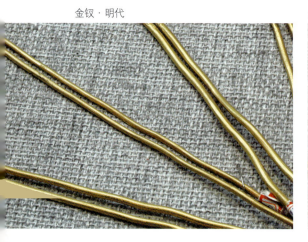

金钗·明代

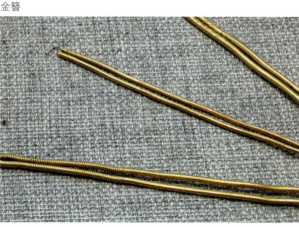

金簪

铂金耳钉

铂金耳钉

铂金耳钉

十一、鱼龙形

鱼龙形的造型在金器当中有见。我们来看一则实例，西汉"W4：28，鱼龙形"（韦正等，2000）。由此可见，在西汉时期就有了鱼龙的形象，可见鱼和龙经过艺术的加工成功地结合在一起，这样的造型在金器当中很常见。商周秦汉金器、六朝隋唐辽金时期金器、宋元明清金器，包括我们当代金器当中都有见。有的可能鱼龙形的造型各异，但主旨意思都是要表达鱼龙。

十二、拱顶形

拱顶形的金器造型有见，我们来看一则实例，圆形盔饰，LCM1：6，"原为拱顶圆形"（西藏自治区山南地区文物局，2001）。西藏浪卡子县查加沟古墓葬时间约是距今2000年，时代应该是汉代。由这件实例可见，拱顶形的金器在造型上有一定限制，这一点很明确。如以圆形盔饰等最为常见，但是其他造型就很难选择拱顶形。因此拱顶形的造型在历代并不多见。

十三、鼓 形

鼓形的造型在金器当中也是比较常见。我们来看一则实例，汉代"佩戴饰品器形有簪、发针、钏、指环、腰带饰、圆形片饰、心形片饰、鼓形饰、葫芦形饰、圆片挂饰、长方形片饰、卷边长方形饰、泡钉和泡等"（云南省文物考古研究所等，2001）。由此可见，在汉代鼓形的造型就有见，但一般情况下鼓形饰多是以写实为主，写意的成分比较少。从数量上看，各个时代基本上相当，都不是很常见。

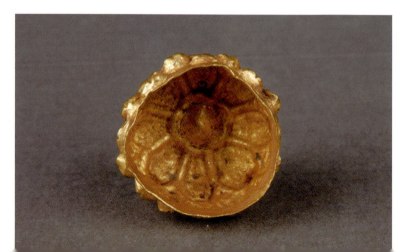

垂莲金帽饰·明代

橄榄形金串珠·明代

金串饰·明代

十四、梭 形

　　梭形的造型在金器当中有见，两头小，中间大。这样的造型非常具有个性，各种艺术元素当中都在使用，同样金器也是这样。我们来看一则实例，西汉金串饰，"梭形"（湖南省文物考古研究所等，2001）。由此可见，梭形的造型在西汉时期的金串饰之上就出现了。从数量上看，这种造型的珠子在金器上应用十分广泛，有的可能是梭形造型的变体，但仔细观察依然可以将其归入梭形的范畴。各个时代都有见这样的造型，我们在鉴定时应注意分辨。

十五、灯笼形

　　灯笼形的金器有见。我们来看一则实例，汉代"珠的形状有枣核形、球形、灯笼形、管状、环状和极小的细珠"（云南省文物考古研究所等，2001）。由此可见，灯笼形的金器有见，只是在数量上比较少，不过，影响并不大，各个时代基本都有出现。我们在鉴定时知道有这样一种造型就可以了。

第三章 造型鉴定

金串饰·明代

仿金珠

金珠

十六、心 形

心形的造型在金器当中较常见，有的是心形的吊坠，有的是长命锁等。无论古代还是当代，都有很多这样的心形造型。心形的造型在汉代就比较常见了，这一点很正常。因为在古代，人们往往认为心是与意识相联系的，心死即人亡，和我们现在判断死亡的标准不一样，因此对于心的描述比较多。从数量上看，无论是商周秦汉金器还是唐宋金器，亦或是明清金器、当代金器，心形造型都比较常见的。

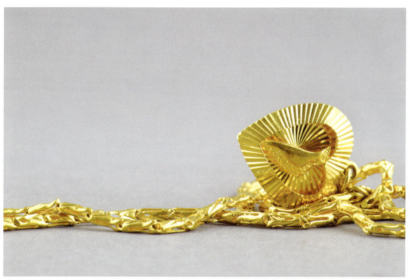
心形金吊坠

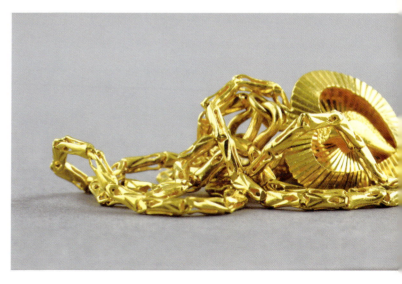
心形金吊坠

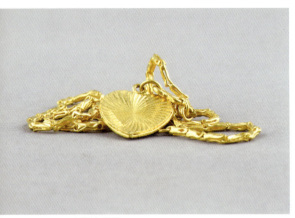
心形金吊坠

几何纹金戒指

十七、镞 形

镞形的金器有见。我们来看一则实例，汉代金牌饰，"平面略作箭镞形"（云南省文物考古研究所等，2001）。这样我们可以看到这件金牌饰比较像镞形。当然，像这样的器物造型并不是太多，单独的镞形金器应该是比较少见。由此可见，镞形在金器当中应用并不广泛，属于偶见的状态。

十八、长方形

长方形的造型在金器当中比较常见。我们来看一则实例，辽代鎏金铜带卡，ＦＴＭ３∶７，"中间有长方形孔与下方皮带头连接"（辽宁省文物考古研究所等，2004）。由此可见，这件鎏金器皿有一些组件是长方形的。这一点很正常，因为像这样的例子很多，一些腰带、带扣、印章、盒子等器皿都可以是长方形的。但所谓的长方形其实多数并不是真正几何意义上的，而只是视觉意义上的概念。从时代上看，各个时代都差不多，长方形的造型或者是应用十分常见。我们来看一则实例，明代小金片，M2∶5，"为长方形薄片"（南京市博物馆等，1999）。一个小的金片都有可能是长方形的，可见长方形是金器的基本造型。从数量上看，各个时代都比较丰富，但以当代为主。在当代，长方形的金器特别多。

金条（三维复原色彩图）·明代

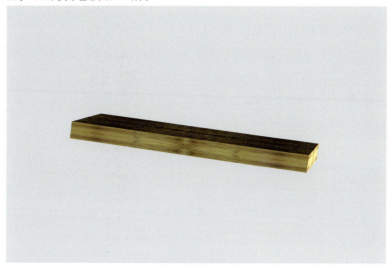

镀金回纹"富贵不断头"和田玉青海料琉璃狮子拼合印章

金戒指

十九、管　形

管形的金器有见。我们来看一则实例,汉代金耳铛,M5∶68和 M5∶69,"通体似喇叭管形"(广西壮族自治区文物工作队等,2003)。由此例可见,这件器皿在管形上比较张扬,喇叭的形状看起来似乎十分夸张,但总的来看,它的造型是属于管形。从时代上看,各个时代管形的金器都有见,多是作为组件存在,有的组成串珠等;但从数量上看,主要是以当代为多。

二十、葫芦形

葫芦形的金器有见。我们来看一则实例,明代"葫芦形金耳坠1对"(常熟博物馆,2004)。由此可见,葫芦形的金器是一对耳坠,造型比较小,但是葫芦形,这种情况在数量上也是比较常见,历代都有见,当代更为丰富,有一定的量。当然,葫芦形的造型并不仅仅就是葫芦,而是有许多种。来看一则实例,明代金葫芦盒,M3∶5,"葫芦形"(南京市博物馆,1999)。由此可见,葫芦形金器的造型可谓是丰富至极。连盒子都可以做成葫芦形,其实也就说明葫芦形的造型十分常见,目前在市场上也是比较容易找到。

葫芦形金簪·明代

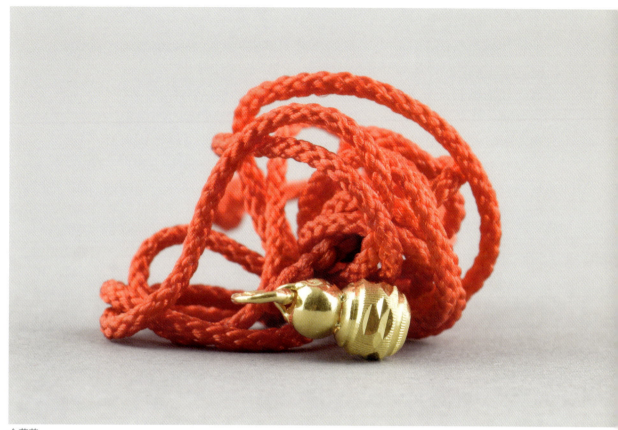

金葫芦

金葫芦

金葫芦

二十一、"山"形

"山"形的金器有见。我们来看一则实例,六朝金戒指,"形成'山'形"(江西省文物考古研究所等,1990)。由此可见,"山"形的戒指的确是有见。实际上,在六朝时期就是比较流行;隋唐宋元时期也有见,但谈不上流行;明清时期有见,但数量也不是很多。相比较而言,从绝对数量来看,当代的最多;但是如果从比例上看,六朝时期占优势。这一点很容易理解,因为当代金器比较多,所以从比例上看虽然不及六朝时期,但是在总量上显然会超过六朝时期。

二十二、长条形

长条形的金器有见。我们来看一则实例,汉代金钏,M68:35—1,"长条形"(云南省文物考古研究所等,2001)。由此可见,金钏细部造型为长条形。可见长条形与金钏基本上结缘。另外,不仅仅金钏是长条形,而且长条形的器皿很多见。我们来看一则实例,明代金带钩"均长条形"(南京市博物馆,1999)。金带钩也是长条形的造型,修长的带钩多是呈现出长条形。另外,金条的造型实际上也就是长条形,还有金簪等也都多见长条形。因此,从数量上看,长条形的造型在各个历史时期都有见,特别是当代十分常见。

金钏·明代

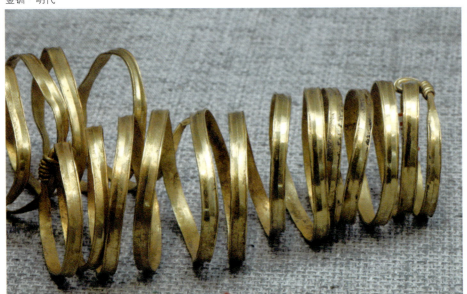

彩金项链

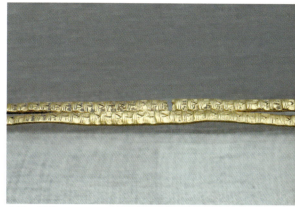
金钗·明代

二十三、枣核形

枣核形的金器有见。我们来看一则实例，汉代"珠的形状有枣核形、球形、灯笼形、管状、环状和极小的细珠"（云南省文物考古研究所等，2001）。由以上资料可见，汉代有见枣核形的造型，但从数量上看，真正喜欢枣核形造型的人不多。因为从发掘出土的情况来看数量并不多，只是在当代市场上经常见到。

二十四、钟 形

钟形的金器有见。我们来看一则实例，明代嵌宝梵文金头饰，M2:5，"上窄下宽呈钟形"（常熟博物馆，2004）。由上可见，这是一件镶嵌珠宝的金器，整体造型呈现出钟形，并不是金器部分呈现出的钟形。通常情况下，钟形的金器比较少，包括当代都是这种情况。

金球（三维复原色彩图）·明代

几何纹金珠（三维复原色彩图）

二十五、球 形

球形的金器有见。我们来看一则实例，宋代金发笄，M1∶2，"球径2.7厘米"（常州市博物馆，1997）。可见这是一件比较大的球体，球径将近3厘米。不过，显然球形的造型并不单单限于珠子。我们来看一则实例，清代金冠顶，M1∶3，"中层球形"（上海市文物管理委员会，1990）。可见这件器物是作为金冠顶的组件存在的。另外，还有见较为奇巧的球形。我们来看一件明代空心小金珠，M2∶17，"球形空心"（常熟博物馆，2004）。这件球体的中部是空心的，体现了极高的工艺水平。从时代上看，各个时代其实都有球形金器的存在，只是在数量上有不同而已。球形造型数量最多的时代无疑是当代。在今天我们可以看到出现了数量最庞大的金串珠群，串珠的数量没有任何一个时代能够比拟。而我们知道，这些串珠当中主要是以球体为显著特征。

金珠

仿金珠

金珠

铂金耳钉

二十六、桃叶形

桃叶形的金器有见。我们来看一则实例，六朝金叶，M9：8，"桃叶形"（南京市博物馆，2002）。由此可见，这是一片金叶。用叶子形状作为造型是金器乃至珠宝玉石等常用的造型。这些叶子通常都比较小，造型以秋叶为主，但桃叶形这么具体的情况的确是少见。从数量上看，商周秦汉等各个时代金器都有见，特别是以当代的数量为最多。但是当代的这些金叶应该是比较抽象，一般情况下看不出是说明叶子的。这一点我们在鉴定时应注意分辨。

二十七、正方形

正方形的金器有见。我们来看一则实例，六朝金印玺，"正方形玺面"（陕西省考古研究所等，1997）。实际上，正方形的造型也是比较常见。从时代上看，各个历史时期都有见，以当代为最多。器物造型以印章为主，鉴定时应注意分辨。

二十八、船 形

船形的金器有见。我们来看一则实例，六朝金饰片，"船形"（王银田等，1995）。这件金饰片呈现出的是船形，实际上这只是一种装饰，寓意可能同我们当代基本相似，乘风破浪，到达彼岸，总之是具有吉祥寓意的造型。从数量上看，虽然各个时代都有见，但是以当代金船为多见。有的是很大的工艺船，金光闪闪，具有极其美好的寓意。

二十九、圆弧形

圆弧形的金器有见。我们来看一则实例，六朝金腰牌，M16：11，"上端为圆弧形"（新疆文物考古研究所，1997）。圆弧形的造型比较常见，在金器上的应用就如同上例一样，可以应用在各种器物造型之上，而不仅仅是牌饰。从数量上看，各个时代圆弧形都是最主要的器物造型，但圆弧形的造型很少能够独立成器，多是作为造型设计的一部分出现。如果从总量上看，以当代为多，鉴定时应注意分辨。

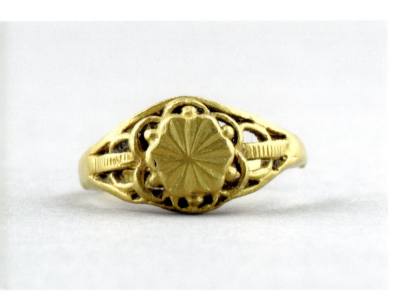

金戒指

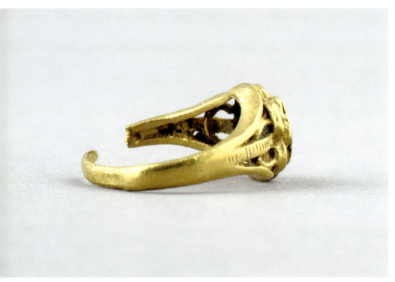

金戒指

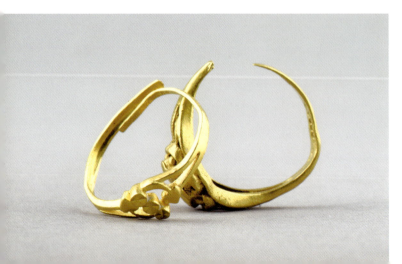

金戒指组合

三十、虎头形

虎头形的金器有见。我们来看一则实例，六朝金戒指，M1：4，"戒面捶打出虎头形象"（新疆文物考古研究所，1997）。虎头的形象威猛异常，从造型上看是锤打出来的。从时代上看，这种虎头形的造型不仅仅限制在六朝时期，而是各个时代都有见，包括我们当代也有见。但在数量上都不是很多，这一点我们在鉴定时应注意分辨。

三十一、叉 形

叉形的金器有见。我们来看一则实例，六朝金钗，M7：18，"叉形"（南京市博物馆，1998）。其实，看叉形这个名字就已经知道是什么样的造型。造型基本上很单一，就是金簪，相互交织在一起，呈现出叉形。从数量上看，历代都有见，当然当代也有见，只是在数量上比较少而已。

三十二、牛头形

牛头形的金器有见。我们来看一则实例，六朝金嵌石耳饰，M1：2，"牛头形"（新疆文物考古研究所，1997）。由这一点我们可以看到，牛头形的造型只是镶嵌耳饰的一种，并不是独立的器物造型。从数量上看，商周秦汉时期有见，六朝隋唐辽金时期也有见，宋元明清乃至当代都有见，在数量上也基本相当，只是在数量上都不是很多。

金簪

98　第三章　造型鉴定

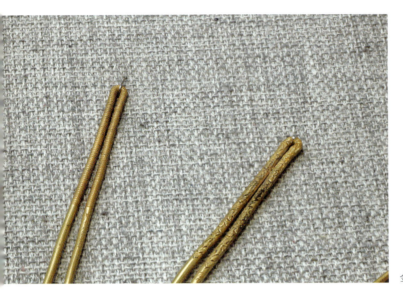

金簪

金簪

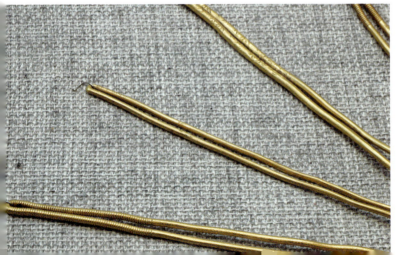

金簪

三十三、弓 形

弓形的金器有见。我们来看一则实例,六朝金片饰,M16∶8,"弓形"(新疆文物考古研究所,1997)。这种弓形的器物造型是片饰,可见时代是六朝时期。这一点很好理解,因为六朝时期人们对于弓箭的崇拜远未结束。从数量上看,以古代为主,当代为辅。

三十四、柳叶形

柳叶形的金器有见。我们来看一则实例,宋代金耳坠,M1∶1,"柳叶形"(常州市博物馆,1997)。由此可见,这件器皿是金耳坠的造型。实际上,柳叶形的造型不仅仅适合耳坠,还可以找到很多器物造型。这一点我们在鉴定时应注意分辨。从数量上看,商周秦汉、六朝隋唐辽金等各个历史时期都有见,只是数量多寡而已,但是从总量上看,以当代金器为主。

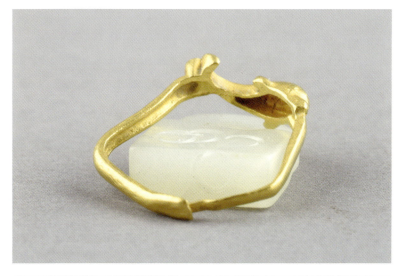

海豚金戒指

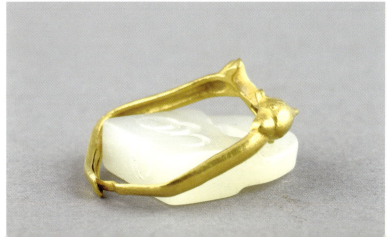

海豚金戒指

镀金回纹"富贵不断头"和田玉青海料琉璃狮子拼合印章

三十五、方 形

方形的金器有见。我们来看一则实例，六朝金腰牌，M16：11，"底端呈方形"（新疆文物考古研究所，1997）。由此可见，这是一件腰牌，呈现出方形。当然，这种方形并非是真正几何意义上的方形。从数量上看，方形的金器数量很多，如印章基本是方形的，各个时代都有见。从总量上看，当代方形的造型数量比较多。从器物造型上看，方形造型常见的主要有盒、印玺等。我们来看一则实例，明代金饰件，M3：10-1、2，"呈方形盒状"（南京市博物馆，1999），可见方盒的造型出现了。

三十六、敞口形

敞口形的金器有见。我们来看一则实例，六朝金饰件，M2：40，"敞口"（南京市博物馆等，1998）。由此可见，敞口基本上是作为一种器物造型在金器上存在，而不是像瓷器那样只是碗、盘等特定器皿的口部造型。而实际上我们通过这一实例可以看到敞口的概念在金器上要广得多。当然很多金碗的口部特征的确也是敞口的。从数量上看，商周秦汉金器、六朝隋唐辽金时期金器，以至宋元明清、民国、当代，这种造型器皿都有见，但数量不是太多。

金戒指

金戒指

以上是从商周时期直至当代常见的造型特征。还有很多造型，下面我们简单列举一下，如扇形、杏叶形、弧形坡状、U形、圭形、弧曲形、扁平弧形、拱形、瓜楞形、薄片状、近圆形、五棱锥形、玉佛形、仙女形、蝶形、扁圆形、方圆形、折颈形、方扁形、盘龙形、龙首形、亚字形、定胜形、半圆形、小罐形、半月形、钉形、花叶形、扁条状、钩形、平底形、方口形、穹顶形、直口形、弧腹形、毡包形等都有见，由于篇幅有限，再者方法都是一样，我们按照以上方法来分析就可以了，因此在这里就不再过多赘述。

金弥勒佛

心形金吊坠

第四章 识市场

第一节 逛市场

一、国有文物商店

国有文物商店收藏的金器具有其他艺术品销售实体所不具备的优势：一是实力雄厚；二是古代金器数量较多；三是中高级鉴定专业鉴定人员多；四是在进货渠道上层层把关；五是国有企业集体定价，价格不会太离谱。国有文物商店是我们购买金器的好去处。基本上每一个省都有国有文物商店，在地域上分布较为均衡。下面我们具体来看一下表4-1。

菱花金执壶（三维复原色彩图）

金执壶（三维复原色彩图）·明代

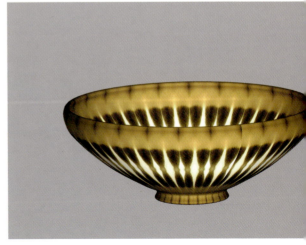

金碗（三维复原色彩图）

第一节　逛市场　**103**

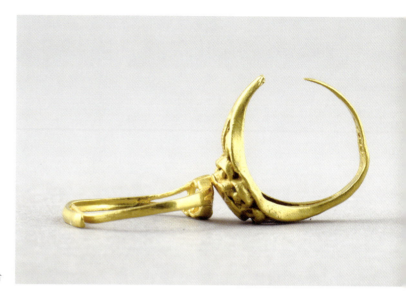

金戒指组合

金戒指组合

金钏·明代

表 4-1　国有文物商店金器品质优劣表

名称	时代	成色	数量	品质	体积	检测	市场
金器	高古	较纯	极少	优/普	小器为主	通常无	国有文物商店
	明清	较纯	少见	优/普	小器为主	通常无	
	民国	较纯	少见	优/普	小器为主	通常无	
	当代	K 金	多	优/普	大小兼备	有/无	

由表 4-1 可见，从时代上看，国有文物商店高古金器有见，但数量比较少，主要以明清民国金器为多见，当代金器更是流行。但是古代金器多是随葬在墓葬中，很多都保存在博物馆，明清时期之所以在文物商店内能够见到，主要是由于该时期金器传世品比较多见。当代金器达到了鼎盛，各种各样的金器都有见，如戒指、耳环、项链、手链、脚链、转运珠、串珠、金簪、金钗、金荷包等都有见。

从成色上看，世界上并没有能够达到纯度 100% 的金器，纯度最高含金量也只能是 99.99% 左右，可见已经无限接近，但终难达到。古代金器在纯度上是参差不齐，但达到一定的纯度是没有问题的，可以用较纯来表述。当代金器在纯度上主要用"K 金"来表述，如 24K 金的纯度含金量可达 99.98% 以上；22K 含金量在 91.7%；21K 含金量在 87.49%；20K 含金量在 83.32%；18K 含金量在 75%；14K 含金量在 58.32%；12K 含金量在 49.99%；10K 含金量在 41.66%；9K 含金量在 37.49%；8K 含金量在 33.33%；6K 含金量只有 25% 左右。这是一种热工的分类方法，不同 K 值的金器在价格上不同，当代金器在品种上比较齐全。

金珠

金珠

金戒指组合

金戒指

金珠

　　从数量上看，国有文物商店内的金器高古极为少见，明清民国时期有见，但数量也是比较少，只有当代金器在数量上比较多见，可以说是应有尽有。目前，我国一年的黄金产量就比过去所有时代的黄金产量要大得多。

　　从品质上看，高古金器在纯度上优劣并存，有的纯度比较高，有的明显有问题。但总体来看以较纯为主。明清时期基本上纯度都比较高；且较为稳定，民国时期基本延续明清。当代金器基本用K值，值越大纯度越高，反之则低。

　　从体积上看，国有文物商店内的金器高古、明清、民国都是以小器为主，当代基本上是大小兼备。有一些摆件，中空，用特殊技术塑形，形体比较大；另外，戒指、耳环等小器在数量上还是占据多数。

　　从检测上看，古代金器通常没有检测证书等，明清和民国都是这样。而当代一些金器有检测证书，但只是一些物理性质的数据，工艺优良程度并不能确定。

金珠

二、大中型古玩市场

大中型古玩市场是金器销售的主战场，如北京的琉璃厂、潘家园等，以及郑州古玩城、兰州古玩城、武汉古玩城等都属于比较大的古玩市场，集中了很多金器销售商。像北京的报国寺只能算作是中型的古玩市场。下面我们具体来看一下表4-2。

纯金执壶（三维复原色彩图）

表4-2 大中型古玩市场金器品质优劣表

名称	时代	成色	数量	品质	体积	检测	市场
金器	高古	较纯	极少	优／普	小	通常无	大中型古玩市场
	明清	较纯	少见	优／普	小器为主	通常无	
	民国	较纯	少见	优／普	小器为主	通常无	
	当代	K金	多	优／普	大小兼备	有／无	

铂金耳钉（一对）

铂金耳钉

金戒指

金戒指

彩金项链

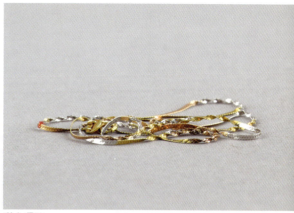

彩金项链

由表 4-2 可见，从时代上看，大中型古玩市场的金器时代特征明确，高古、明清、民国和当代都有见，只是古董金器比较稀少，而当代金器数量比较多。从成色上看，金器在古代比较单一，以较纯为多见，而当代金器则主要使用 K 值来表达。从数量上看，高古金器在大型古玩市场出现比较少，而在明清及民国时期只是有见，大中型市场内的金器主要还是以当代为多见，国内许多大的黄金品牌都在大型古玩市场内有门面。从品质上看，金器在品质上无论是古代还是当代基本上都是以优良为主，成色不高的情况也有见，但以古代为主，当代在成色上多数都比较足，偶见有不足的情况。从体积上看，大中型古玩市场内的金器高古时期主要以小件为主，很少见到大器；而明清、民国时期则有一些大器，但小器依然是主流；当代的金器在体积上则是大小兼备。从检测上看，古代金器进行检测的很少见，而当代金器基本都有检测证书。

金葫芦

金葫芦

三、自发形成的古玩市场

这类市场三五户成群,大一点几十户。这类市场不很稳定,有时不停地换地方,但却是我们购买金器的好地方。我们具体来看一下表4-3。

表4-3 自发形成的古玩市场金器品质优劣表

名称	时代	成色	数量	品质	体积	检测	市场
金器	高古	较纯					自发古玩市场
	明清	较纯	少见	优/普	小器为主	通常无	
	民国	较纯	少见	优/普	小器为主	通常无	
	当代	K金	少见	优/普	大小兼备	通常无	

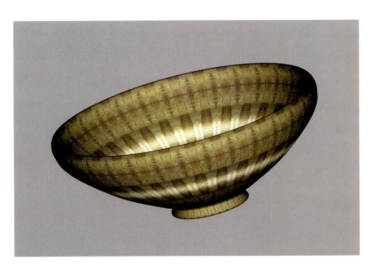

金碗（三维复原色彩图）·明代

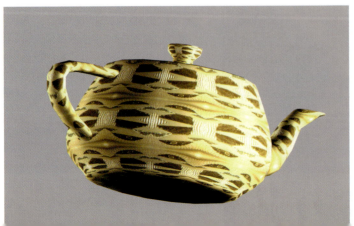

金执壶（三维复原色彩图）

金弥勒佛

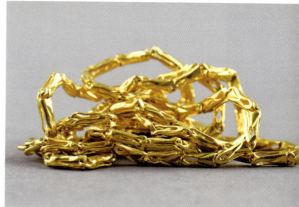
心形金吊坠项链

由表4-3可见，从时代上看，自发形成的古玩市场上的金器各个时代都有见。明清时期可能还有一些真货，高古真的不多，所以自发形成的古玩市场上的金器真伪是一个大问题，需要仔细甄别；当代金器销售的不多。从成色上看，自发古玩市场上的金器明清和民国时期品种都很少见；以当代最为常见。从数量上看，明清民国都很少见；当代也不多见。从品质上看，明清和民国时期金器品质优良者有见，普通者也有见。从体积上看，高古及明清、民国金器基本上以小器为主；当代则是大小兼备。从检测上看，这类自发形成的小市场上基本没有检测证书，全靠眼力。

金链子

金链子

心形金吊坠

四、大型商场

大型商场内也是金器销售的好地方,因为金器本身就是奢侈品,同大型商场血脉相连。大型商场内的金器琳琅满目,各种金器应有尽有,在金器市场上占据着主要位置。下面我们具体来看一下表4-4。

表4-4 大型商场金器品质优劣表

名称	时代	成色	数量	品质	体积	检测	市场
金器	高古						大型商场
	当代	K金	多	优/普	大小兼备	通常无	

几何纹金戒指

几何纹金戒指

金戒指　　　　　　　　几何纹金戒指　　　　　　　　几何纹金戒指

由表 4-4 可见，从时代上看，大型商场内的金器以当代为主，古代基本没有。从成色上看，商场内金器成色比较有保障，是当代销售金器的主要平台，各种 K 值的金器都有见，一般标注得比较清楚，计价方式通常是以克为主，也有单件卖的情况。从数量上看，不同成色的金器应有尽有，戒指、链子、耳坠等都有见。从品质上看，大型商场内的金器在品质上有保障，多数描述与事实相符，是多少 K 值就是多少，很少出现欺骗的情况，因为随时都可以检测。从体积上看，大型商场内金器大小兼备，大的如观音、财神、佛像等，小的戒指、耳环等都有见。从检测上看，大型商场内的金器由于比较精致，十分贵重，多数附有检测证书。

金碗（三维复原色彩图）

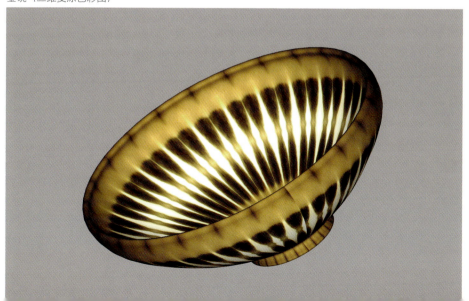

五、大型展会

大型展会，如金器订货会、工艺品展会、文博会等成为金器销售的新市场。下面我们具体来看一下表 4-5。

表 4-5 大型展会金器品质优劣表

名称	时代	成色	数量	品质	体积	检测	市场
金器	高古	较纯					
	明清	较纯	少见	优/普	小器为主	通常无	大型展会
	民国	较纯	少见	优/普	小器为主	通常无	
	当代	K金	多	优/普	大小兼备	通常无	

黄金饰件组合

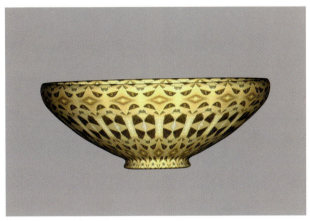
金碗（三维复原色彩图）

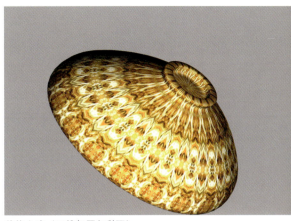
花纹金碗（三维复原色彩图）

由表4-5可见，从时代上看，大型展会上的金器明清、民国有见，但数量很少，主要侧重于当代金器的销售。从成色上看，大型展会金器品种比较多，已知的金器各种K值基本上展会都能找到。从数量上看，各种金器琳琅满目，数量很多，有很多是批发性质的企业。从品质上看，大型展会上的金器在品质上基本可靠，但也不乏良莠不齐的实例，还是需要我们仔细辨认的。从体积上看，大型展会上的金器在体积上大小都有见，当然这与金器的计价方式有关，商家希望自己卖出去的金器越大越好，因为是以称重计价。从检测上看，大型展会上的金器多数无检测报告，只有少数有检测报告。

铂金钻戒

金条（三维复原色彩图）·明代

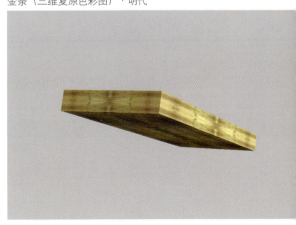

六、网上淘宝

网上购物近些年来成为时尚,同样网上也可以购买金器。上网搜索会出现许多销售金器的网站,下面我们具体来看一下表 4-6。

表 4-6 网络市场金器品质优劣表

名称	时代	成色	数量	品质	体积	检测	市场
金器	高古	较纯	极少	优/普	小	通常无	网络市场
	明清	较纯	少见	优/普/劣	小器为主	通常无	
	民国	较纯	少见	优/普/劣	小器为主	通常无	
	当代	K金	多	优/普	大小兼备	有/无	

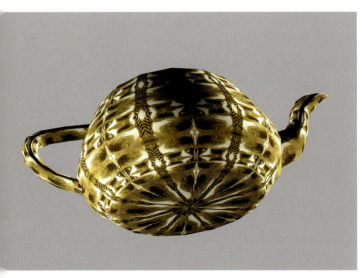

纯金执壶(三维复原色彩图)

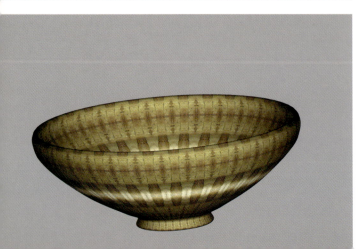

金碗(三维复原色彩图)·明代

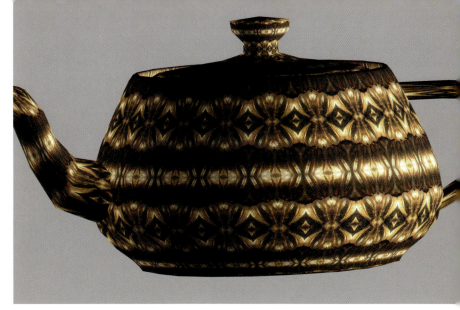

金执壶（三维复原色彩图）·明代

由表 4-6 可见，从时代上看，网上淘宝可以很便捷地买到各个时代的金器。但真正在网上购买金器的不是很多，有一些特别有信誉的老店可能有一些销量，主要是人们感受不到黄金的气息，在心理上的接受度还需要培养。从成色上看，网上金器的成色极全，几乎囊括所有的金器成色，古代和当代应有尽有。从数量上看，各种金器的数量也是非常多，古代少一些。从品质上看，古代金器的纯度参差不齐，但当代基本上都比较规范。从体积上看，古代金器以小器为主，而当代则是大小兼备，各种金器都有见。从检测上看，网上淘宝而来的金器大多没有检测证书，只有一部分有检测证书，当然在购买时最好是选择有证书者。

金镯（三维复原色彩图）·明代

金珠

七、拍卖行

金器拍卖是拍卖行传统的业务之一,是我们淘宝的好地方,具体我们来看一下表 4-7。

表 4-7 拍卖行金器品质优劣表

名称	时代	成色	数量	品质	体积	检测	市场
金器	高古	较纯	极少	优/普	小	通常无	拍卖行
	明清	较纯	少见	优良	小器为主	通常无	
	民国	较纯	少见	优良	小器为主	通常无	
	当代	K金	多	优/普	大小兼备	通常无	

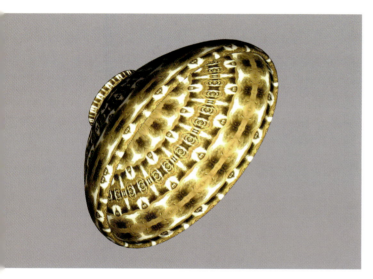

纯金碗(三维复原色彩图)

金碗(三维复原色彩图)·明代

几何纹金执壶（三维复原色彩图）

由表 4-7 可见，从时代上看，拍卖行拍卖的金器各个历史时期的都有见，但主要以明清和民国金器为主，当代金器有见，但数量很少。从成色上看，拍卖市场上的金器在成色上比较齐全。但对于当代金器而言，基本上以纯度高的金器为拍卖对象。从数量上看，高古金器极少见有拍卖，而明清、民国时期比较多见，当代是偶有见，因为拍卖行毕竟不是销售当代金器的主渠道。从品质上看，古代金器纯度基本上较高，当代金器在拍卖场上则是 K 值很明确。从体积上看，古代金器在拍卖行出现基本无大器；明清、民国金器几乎延续了这一特点，只是偶见大器；当代金器在体积上大小兼备，而且与古代相比有向大演变的倾向。从检测上看，拍卖场上的金器一般情况下也没有检测证书，当然一部分有检测证书。金器其实比较容易检测，有的时候目测一下就可以了，所以拍卖行鉴定时基本可以过滤掉伪金器。

金戒指组合

金链子

金执壶（三维复原色彩图）

八、典当行

典当行也是购买金器的好去处。典当行的特点是对来货把关比较严格,一般都是死当的金器才会被用来销售。具体我们来看一下表 4-8。

表 4-8 典当行金器品质优劣表

名称	时代	成色	数量	品质	体积	检测	市场
金器	高古	较纯	极少	优/普	小	通常无	典当行
	明清	较纯	少见	优良	小器为主	通常无	
	民国	较纯	少见	优良	小器为主	通常无	
	当代	K金	多	优/普	大小兼备	有/无	

心形金吊坠

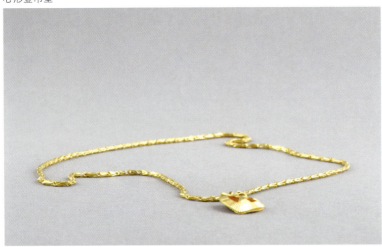

心形金吊坠

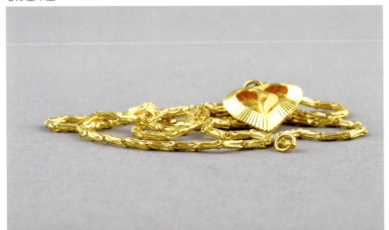

金条（三维复原色彩图）·明代

由表 4-8 可见，从时代上看，典当行的金器古代和当代都有见。明清和民国时期的制品虽然不是很多，不过也是时常有见；主要以当代为多见。从成色上看，典当行金器的成色古代参差不齐，基本上以较纯为多见；明清时期在色彩上比较稳定，以较纯为主；民国时期延续明清；当代则是 K 值明确。从数量上看，上古金器在典当行极为少见；明清和民国时期金器也是比较少见；只有当代金器在典当行比较常见，是销售的主要产品。从品质上看，典当行内的古代和当代的金器在品质上都比较好，这得益于典当行的众多珠宝鉴定人才。从体积上看，高古金器的体积一般都比较小，很少见到大器；金器在明清时期主要以小器为主，大器偶见；当代金器大小兼备，工匠们随心所欲地制作金器的各种造型。从检测上看，典当行内古代的金器检测证书不多见，但当代基本上都有检测证书。

纯金碗（三维复原色彩图）

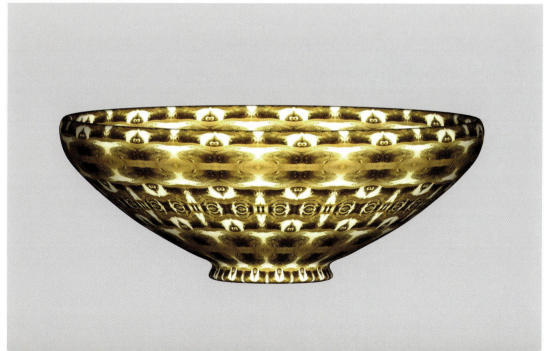

第二节　评价格

一、市场参考价

中国古代金器具有很高的保值和升值功能。近些年来升值的速度很快，不过金器的价格与时代以及工艺的关系密切。金器虽然在商周时期就常见，但远未普及；真正金器鼎盛的时代是在唐宋明清时期，在整个金器史当中以唐代金器为上；明清金器虽然数量比较多，但多是以小件为主，如戒指、金簪等为多见。一般人都以能够收藏到古代金器为荣，这是因为中国古代金器在工艺上达到了相当高的水平，如金杯、执壶、盒、瓶、盘、碗、碟等，价格可谓是一路水涨船高。如唐代金杯拍卖价格可以飙升到百万元以上，这远远超出了当代黄金本身的价格，可见中国古代金器的魅力。而当代金制品则主要是以克计价，虽然有时也有加一些工费，但是加工费与整个金价相比来讲与古代金器差距很远。从这个角度来讲，当代金器的价格并不算高。

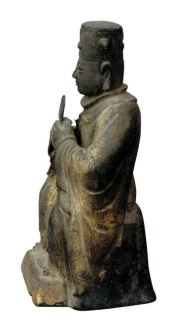

鎏金铜官人像·明代

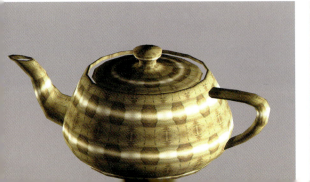

金执壶（三维复原色彩图）·明代

葫芦首钉形金簪·明代

第二节 评价格

　　由上可见，金器的参考价格也比较复杂，下面让我们来看一下金器主要的价格。但是，这个价格只是一个参考，因为本书中的价格是参考价格，是研究用的价格，实际上已经隐去了该行业的商业机密，如有雷同，纯属巧合，仅仅是给读者一个参考而已。

唐 金器一组：960万～3800万元
唐 金执壶：480万～532万元
唐 金杯：160万～190万元
辽 金器一套：1900万～2300万元
明 金粉盒：6万～8万元
明 金皇冠：58万～65万元
清 乾隆铜鎏金座：0.92万～0.98万元
清 乾隆西洋铜鎏金器座：0.2万～0.5万元
清 乾隆红漆描金器：3.8万～5.3万元
清 乾隆祭蓝描金杯：1.8万～2.8万元
清 道光粉彩加金笔舔：0.56万～0.87万元
清 乾隆祭蓝描金瓶：4.8万～6.2万元
清 中期红釉洒金瓶：0.4万～0.49万元
民国 金器饰品一组：6.2万～7.8万元
民国 珊瑚红描金盒：1.6万～2.6万元
民国 四年袁世凯像中华帝国洪宪纪元拾圆金币：20万～28万元

民国 唐继尧正面拥护共和纪念金币拾圆一枚：3.8万～5.2万元
当代 金镶玉牌：0.6万～0.9万元
当代 金镶玉平安扣：0.2万～0.6万元
当代 金镶玉水滴：2万～3.5万元
当代 黄玉镶金平安扣：0.6万～0.9万元
当代 1987年熊猫金币5枚一套：2.8万～3.3万元
当代 1988年熊猫金币5枚一套：2.8万～3.2万元
当代 1981年出土文物第一组金币一套4枚：23万～26万元
当代 1992年出土文物第二组金币一套4枚：13万～18万元
当代 1993年出土文物第三组金币一套4枚：14万～18万元

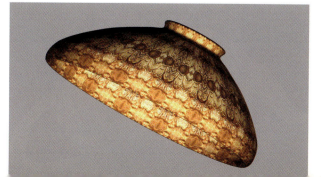
金花卉纹碗（三维复原色彩图）·明代

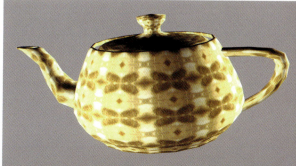
金执壶（三维复原色彩图）

二、砍价技巧

砍价是一种技巧，但并不是根本性商业活动，它的目的就是与对方讨价还价，找到对自己最有利的因素。但从根本上讲，砍价只是一种技巧，理论上只能将虚高的价格谈下来，但当接近成本时显然是无法真正砍价的。特别是当代黄金制品的价格，如果低于黄金的牌价，显然纯度上可能有问题，所以忽略金器的时代及工艺水平、纯度等来砍价，显然也就失去了其本身的价值。通常金器的砍价主要有这样几个方面：一是纯度，金器首先要搞清楚纯度，特别是古代金器在纯度上参差不齐（当代金器在纯度上一般都标明有K值）。根据色泽等应大致能判断古代金器的纯度，这是砍价的一个必要因素。二是时代，中国古代金器在经历了岁月长河之后大多数依然是可以完整保存，熠熠生辉，有的甚至是金光闪闪，这是由金器固有的物理性质所决定，因此所谓时代特征主要是根据金器的纹饰、造型等诸多特征来铆定时代。当然，不同时代的金器在价值上是不同的，从而成为砍价的利器。三是精致程度。金器通常情况下都比较精致，但依然可以分出工艺上的精致、普通、粗制三个等级，价格自然也是根据等级而分三六九等。所以将自己要购买的金器纳入相应的等级，这是砍价的基础。总之，金器的砍价技巧涉及时代、做工、体积、重量、纯度等诸多方面，从中找出缺陷，必将成为砍价利器。

菱花金碗（三维复原色彩图）

几何纹金戒指

金珠

仿金珠

第三节　懂保养

一、清 洗

　　清洗是收藏到金器之后很多人要进行的一项工作，目的就是要把金器表面清洗干净。但在清洗的过程当中首先要保护金器不受到伤害。一般放入水中清洗都没有问题，因为金器还是比较耐腐蚀的，但是不应用香水、发胶等喷洗金器，这样会对金器造成损害。另外，在游泳池内游泳时也不应带金首饰，因为加氯处理过的水应该会与金器起微弱的反应。总之，要避免与水银等物质接触。对于古代金器的清洗还要慎重，通常不要直接放入水中来进行清洗，而是放入纯净水中清洗，之后用棉布将其擦拭干净就可以了。也可用 2% 的氢氧化钠水浸泡，使污垢完全软化后，可用牛角刀除去。如果还是清除不掉，应及时送交专业部门清洗。

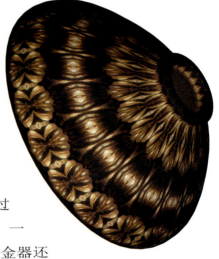
金碗（三维复原色彩图）·明代

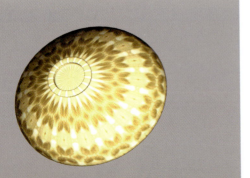
金碗（三维复原色彩图）

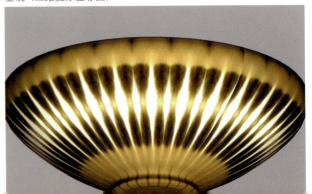
金碗（三维复原色彩图）

第三节　懂保养　**125**

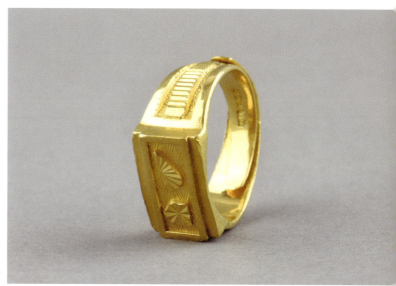

几何纹金戒指

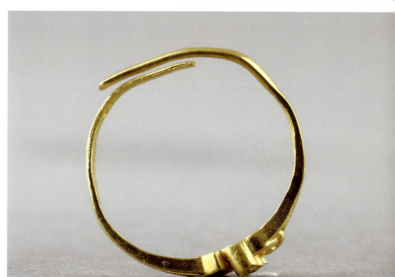

金戒指

金戒指

 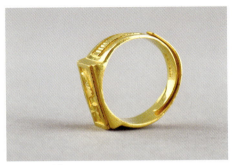

黄金饰件组合　　　　　　几何纹金戒指　　　　　　金链子

二、修　复

 中国古代金器历经沧桑风雨，大多数金器不需要修复，这与黄金良好的延展性和耐腐蚀性有关。但不免有少量断裂的金器，如金簪等就比较容易断，这样的器物比较容易修复，粘接起来就可以了。不过断开的情况并不多，大多数是变形的情况很常见。这样器皿进行简单的整形修复就可以了，总之，金器的修复任务并不重。

三、锈　蚀

 古代金器容易生锈，似乎不可思议，但这其实是一种很正常的现象，如会出现红斑、黑斑、白斑等锈蚀。人们戴的首饰也容易生锈，如遇到含有水银的物质，立刻就会有白斑出现。很多化妆品等都含有微量起反应物质，不必担心，送到专业机构处理一下就可以了，无论是古代还是现代金器都还会金光灿灿，整旧如新，历久弥新。

黄金饰件组合

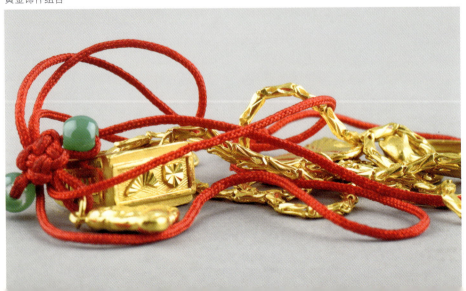

金链子

彩金项链

四、日常维护

金器日常维护的第一步是进行测量，对金器的长度、高度、厚度等有效数据进行测量。目的很明确，就是对金器进行研究，以及防止被盗或是被调换。第二步是进行拍照，如正视图、俯视图和侧视图等，给金器保留一个完整的影像资料。第三步是建卡，金器收藏当中很多机构，如博物馆等，通常给金器建立卡片，如名称，包括原来的名字和现在的名字，以及规范的名称；其次是年代，就是这件金器的制造年代、考古学年代；还有质地、功能、工艺技法、形态特征等的详细文字描述。这样我们就完成了对古金器收藏最基本的特征记载。第四步是建账，机构收藏的金器，如博物馆通常在测量、拍照、卡片，包括绘图等完成以后，还需要入国家财产总登记账。和分类账两种，一式一份，不能复制。主要内容是将文物编号，有总登记号、名称、年代、质地、数量、尺寸、级别、完残程度以及入藏日期等。总登记账要求有电子和纸质两种，是文物的基本账册。藏品分类账也是由总登记号、分类号、名称、年代、质地等组成，以备查阅。第五是对于金器不仅仅要测量，而且还要进行称重，避免出现事故。

金碗（三维复原色彩图）·明代

几何纹菱花金碗（三维复原色彩图）

第四节 市场趋势

一. 价值判断

菱形花卉金执壶（三维复原色彩图）

价值判断就是评价值，我们作了很多的工作，就是要做到能够评判价值。在评判价值的过程中，也许一件金器有很多的价值，但一般来讲，我们要能够判断金器的三大价值，即金器的研究价值、艺术价值、经济价值。当然，这三大价值是建立在诸多鉴定要点的基础之上的。

研究价值主要是指在科研上的价值。如中国古代金器可以反映出不同时代经济的状况，财富聚集的阶层等，复原古代上层社会人们生活的点点滴滴，具有很高的历史研究价值，这些都是研究价值的具体体现。当然，当代金器在研究价值上差一些，多数是工艺层面上的研究。总之，金器在历史上久负盛名，是人们富裕美好生活的象征，对于历史学、考古、人类学、博物馆学、民族学、文物学等诸多领域都有着重要的研究价值，日益成为人们关注的焦点。

金戒指

海豚金戒指

金珠

金戒指

而艺术价值就更为复杂，如金器的造型艺术、纹饰、做工、铭文、錾刻技术等，都是同时代艺术水平和思想观念的体现。古代金器基本都是选料考究，纹饰精美，线条流畅，凝重严谨；从整器上看，造型隽永、雕刻凝炼，件件都堪称国之珍宝，仅观其形就让人感到震撼，具有较高的艺术价值。而我们收藏的目的之一就是要挖掘这些艺术价值。

另外，在研究价值和艺术价值的基础上，中国古代金器具有很高的经济价值。其研究价值、艺术价值、经济价值互为支撑，相辅相成，呈现出的是正比的关系，研究价值和艺术价值越高，经济价值就会越高；反之经济价值则逐渐降低。

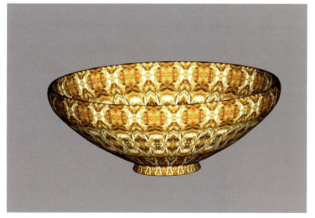
花纹金碗（三维复原色彩图）

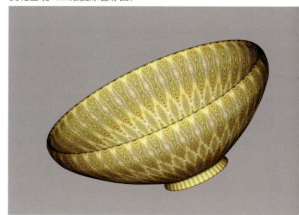
菱花金碗（三维复原色彩图）

葫芦首钉形金簪·明代

铂金耳钉（一对）

　　金器价值还受到"物以稀为贵"、铸造、时代、造型等诸多要素的影响。其次就是品相，经济价值受到品相的影响，品相优者经济价值就高，反之则低。

金碗（三维复原色彩图）

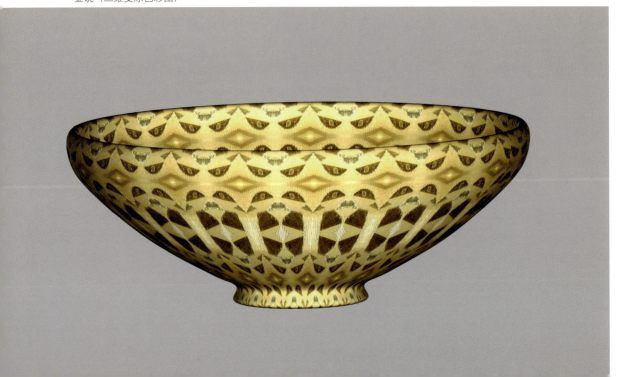

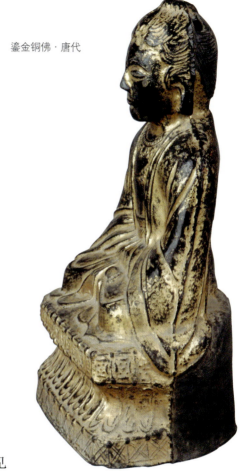

鎏金铜佛·唐代

二、保值与升值

金器在中国有着悠久的历史。金器在商周时代就已经产生。我们来看一则实例，商代金箔，标本 M1:4，"4 出自右马尾部"（安阳市文物工作队，1997）。在秦代，金器已经开始用来作为货币使用，可见已是普遍使用。唐宋以降，直至当代，金器依然是非常鼎盛。如戒指在当代几乎是年轻人结婚时必备的定情信物。当然，历史上不同历史时期流行的金器都有所不同，其价值也各不相同。

从金器收藏的历史来看，金器是一种盛世和乱世都兴盛的珍宝，特别在乱世更加具有保值功能。如在战争和动荡的年代，人们对于金器的追求意愿反而会上升，而盛世人们对金器的情结通常也会水涨船高，金器会受到人们追捧，趋之若鹜。近些年来股市低迷、楼市不稳有所加剧，越来越多的人把目光投向了金器收藏市场。在这种背景之下，金器与资本结缘，成为资本追逐的对象。工艺金器的价格比较稳定，而且这一趋势依然在继续。

从品质上看，金器对品质的追求是永恒的。金器并非都是精品力作，但对于金器的追求是人们的夙愿。金器是那么贴近生活，富有生活气息，因此，中国古代金器具有很强的保值和升值功能。

从数量上看，对于古代金器而言，已是不可再生，特别是一些时代较为久远的金器价格一直不断上升。当代金器以工艺取胜，许多是精美绝伦的艺术珍品，具有很高的收藏价值，同样具有"物以稀为贵"的商业属性，具有很强的保值、升值功能。

金钏·明代

海豚金戒指

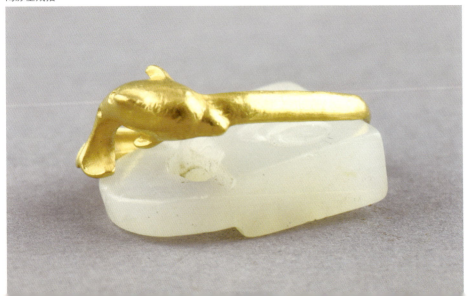

第四节 市场趋势 **133**

心形金吊坠

黄金饰件组合

心形金吊坠

金戒指组合

金执壶（三维复原色彩图）

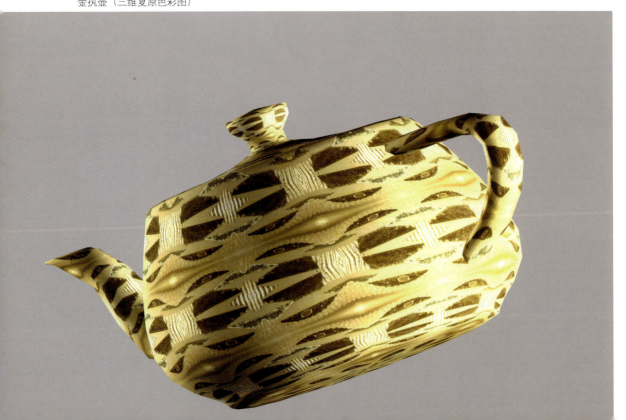

参考文献

[1] 新疆文物考古研究所.1996年新疆吐鲁番交河故城沟西墓地汉晋墓葬发掘简报[J]. 考古,1997(9).
[2] 南京市博物馆,雨花台区文管会.江苏南京市邓府山明佟卜年妻陈氏墓[J]. 考古,1999(10).
[3] 南京市博物馆.南京北郊东晋温峤墓[J]. 文物,2002(7).
[4] 西藏自治区山南地区文物局.西藏浪卡子县查加沟古墓葬的清理[J]. 考古,2001(6).
[5] 安阳市文物工作队.安阳梅园庄殷代车马坑发掘简报[J]. 华夏考古,1997(2).
[6] 中国社会科学院考古研究所山东工作队.山东滕州市前掌大商周墓地1998年发掘简报简介[J]. 考古,2000(7).
[7] 湖南省文物考古研究所,永州市芝山区文物管理所.湖南永州市鹞子岭二号西汉墓[J]. 考古,2001(4).
[8] 王银田,韩生存.大同市齐家坡北魏墓发掘简报[J]. 文物季刊,1995(1).
[9] 林茂雨,仙峻岩.法库李贝堡辽墓考古发现与研究[J]. 北方文物,2001(3).
[10] 南京市博物馆,雨花台区文化局.江苏南京市戚家山明墓发掘简报[J]. 考古,1999(10).
[11] 南京市博物馆.江苏南京市明黔国公沐昌祚、沐睿墓[J]. 考古,1999(10).
[12] 洛阳市文物工作队.洛阳东周王城第5239号大墓发掘简报[J]. 考古与文物,2000(4).
[13] 唐山市文物管理处,迁安县文物管理所.河北迁安县小山东庄西周时期墓葬[J]. 考古,1997(1).
[14] 新疆文物考古研究所,乌鲁木齐文物保护管理所.乌鲁木齐市柴窝堡林场Ⅱ号地点墓葬的发掘[J]. 考古,2003(3).
[15] 韦正,李虎仁,邹厚本.江苏徐州市狮子山西汉墓的发掘与收获[J]. 考古,2000(4).
[16] 江西省文物考古研究所,南昌市博物馆.南昌火车站东晋墓葬群发掘简报[J]. 文物,1990(4).
[17] 陕西省考古研究所,咸阳市考古研究所.北周武帝孝陵发掘简报[J]. 考古与文物,1997(2).
[18] 陕西省考古研究所,陕西历史博物馆,昭陵博物馆.唐昭陵新城长公主墓发掘简报[J]. 考古与文物,1997(3).
[19] 徐州市博物馆.江苏徐州市花马庄唐墓[J]. 考古,1997(3).
[20] 姚江波.古瓷标本[M]. 沈阳:辽宁画报出版社,2003.
[21] 辽宁省文物考古研究所,阜新市文物管理办公室.辽宁阜新梯子庙二、三号辽墓发掘简报[J]. 北方文物,2004(1).

**HANGJIA
DAINIXUAN**

行家带你选